매일 그림
날마다 여행

김선현 지음

모네가 있는 프랑스, 클림트가 있는 오스트리아까지,
예술 가득한 세계로 떠나는 그림 만년 일력

블랙피쉬

어릴 적 집에는 명화 달력이 있었습니다. 저는 그때 고흐의 〈밤의 카페 테라스〉라는 작품을 처음으로 보게 되었죠. 달력에 있는 그림을 매일 하루에도 몇 번씩 보고 있노라면 그림을 그린 화가도 궁금했지만 무엇보다 '저 그림 속 배경이 되는 나라는 어디일까?' 하는 호기심이 들었습니다. 이 호기심 덕분에 제가 예술을 사랑하게 되었고 지금 많은 나라들을 다닐 수 있게 되었는지도 모르겠습니다. 최근에는 해외여행을 가서도 미술관 투어를 하시는 분들을 많이 볼 수 있는데요. 일상에서도, 여행을 떠나서도 그림은 이미 우리의 삶에 깊이 들어와 있음을 깨닫는 순간입니다.

매일 엄선된 그림을 곁에 두고 볼 수 있다면 얼마나 좋을까요? 스트레스가 생길 때, 마음에 평안함이 필요할 때, 집중하고 싶을 때, 가족이 그리울 때…. 각자의 장소에서 매일 한 장의 그림을 보면서 위로를 받고 즐거움을 느낄 수 있으면 좋겠습니다. 그림은 소통과 치유를 가능케 하니까요.

1월 프랑스를 시작으로 12월 북유럽에 이르기까지, 《매일 그림 날마다 여행》과 함께라면 매달 새로운 나라로 예술 여행을 떠나는 즐거움을 느끼실 수 있을 거예요. 예술가에게 영감을 주었던 세계 곳곳으로 여러분을 초대합니다. 매일 엄선된 그림을 감상하면서 날마다 여행하는 기쁨을 느끼시기 바랍니다.

김선현 올림

매일 그림 날마다 여행

2023년 10월 30일 초판 01쇄 발행
2024년 01월 01일 초판 02쇄 발행

지은이 김선현

발행인 이규상 편집인 임현숙
편집팀장 김은영 책임편집 강정민 책임마케팅 강소희
기획편집팀 문지연 강정민 정윤정
마케팅팀 이순복 강소희 이채영 김희진
디자인팀 최희민 두형주 회계팀 김하나

펴낸곳 (주)백도씨
출판등록 제2012-000170호(2007년 6월 22일)
주소 03044 서울시 종로구 효자로7길 23 3층(통의동 7-33)
전화 02 3443 0311(편집) 02 3012 0117(마케팅) 팩스 02 3012 3010
이메일 book@100doci.com(편집·원고 투고) valva@100doci.com(유통·사업 제휴)
포스트 post.naver.com/black-fish 블로그 blog.naver.com/black-fish
인스타그램 @blackfish_book

ISBN 978-89-6833-448-1 02600

차 례

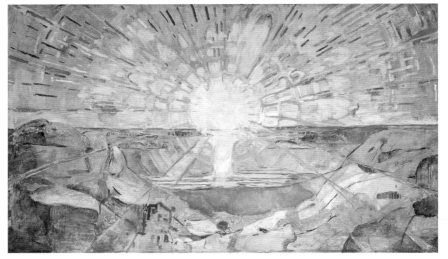

• 에드바르 뭉크, 〈태양〉

어제의 힘겨웠던 날은 모두 지나갔습니다.
당당하게 새로운 태양을 맞이하세요.

노르웨이 December 31

지은이 김선현 ────────────────

예술에 마음을 빼앗긴 심리학자이자 전시 기획자. 그림이 지닌 무한한 힘을 전파하며, 그림을 통해 우리와 사회를 위로하는 국내 미술치료 최고 권위자다. 한양대학교 대학원에서 박사학위 취득 후, 동양인 최초 독일 베를린 훔볼트대학교 부속병원에서 예술치료 인턴 과정을 수료했다. 일본 기무라 클리닉 및 미국 MD앤더슨 암센터 예술치료 과정을 거쳐 프랑스 미술치료 Professional 과정까지 마쳤다. 미국 미술치료학회(AATA) 정회원으로도 활동하고 있다.

연세대학교 원주의과대학교 교수, 디지털치료임상센터장, 차(CHA)의과학대학교 미술치료대학원 원장, 중국 베이징의과대학 교환교수, 세계미술치료학회(WCAT) 회장을 역임했으며, 한·중·일 임상미술치료학회장, (사)대한트라우마협회 회장으로 활동 중이다.

저서로는《그림의 힘 1, 2》《그림이 나에게 말을 걸다》《화해》《다시는 상처받지 않게》등 다수가 있다.

• 한스 안데르센 브렌데킬데, 〈비눗방울〉

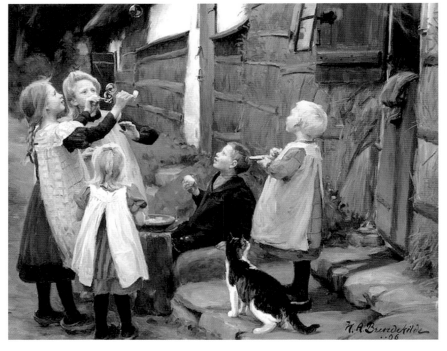

살면서 즐거웠던 순간을 떠올려보세요.
아이들이 하고 있는 비눗방울 놀이처럼 소소한 기억이
큰 행복으로 남아 있을 때도 많을 거예요.

덴마크

December

30

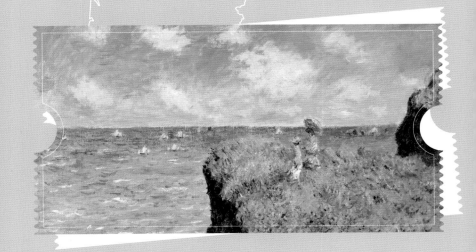

클로드 모네가 있는 프랑스

빛은 끊임없이 변한다.
그리고 대기와 사물의 아름다움을 매 순간 변화시킨다.

- 클로드 모네

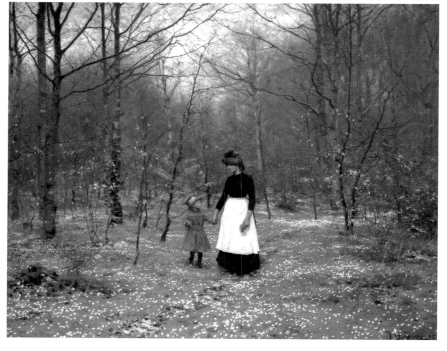

• 한스 안데르센 브렌데킬데, 〈봄날 : 첫 아네모네〉

엄마와 딸이 막 시작되는 봄을 느끼며 걷고 있습니다.
겨울이 지나고 봄은 또 올 거예요.
여러분도 새롭게 시작될 해를 천천히 준비해보세요.

덴마크

December

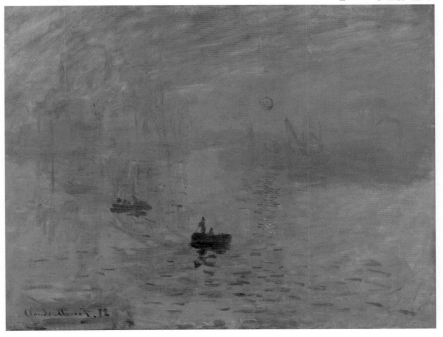

가장 어두운 시간의 끝자락에 드디어 해가 돋기 시작합니다.
희망을 가지세요.
우리의 해돋이가 시작되는 시간이 옵니다.

프랑스 | January

• 한스 안데르센 브렌데킬데, 〈눈 속에서 새에게 먹이를 주는 두 아이〉

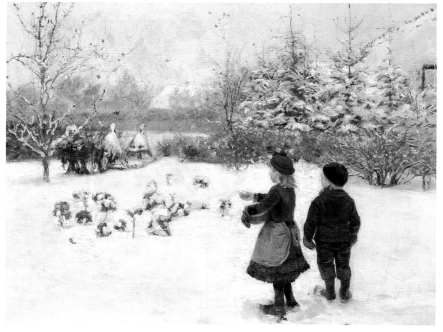

추운 겨울 새에게 먹이를 주는 남매처럼,
우리도 오늘 하루는 누군가를 생각하고 배려하는 시간을 갖기로 해요.

덴마크 | December

28

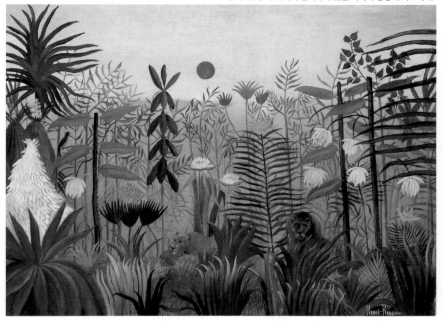

• 앙리 루소, 〈수사자와 암사자가 있는 이국적 풍경의 아프리카〉

사실 앙리 루소는 정글 근처에도 가본 적 없다 해요.
대신 파리 식물원에서 시간을 보냈습니다. 그림을 배운 적 없지만
자신만의 독특한 화풍을 그린 앙리 루소 그림의 힘이 사실, 정글을 직접 보지
못해서 나온 것이라니 상상 속에만 있어서 더 아름다운 게 있네요.

프랑스 January

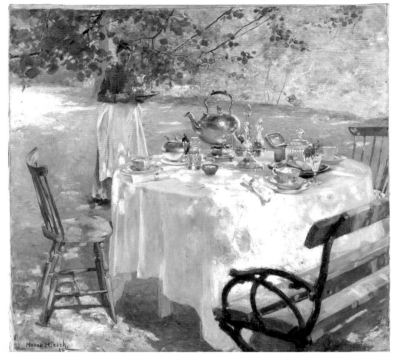

스르르 몸이 풀어지는 오후에는
이 그림을 통해 잊고 있던 여유와 상쾌한 기분 만끽하기.

스웨덴 | December

27

• 앙리 드 툴루즈 로트레크, 〈키스〉

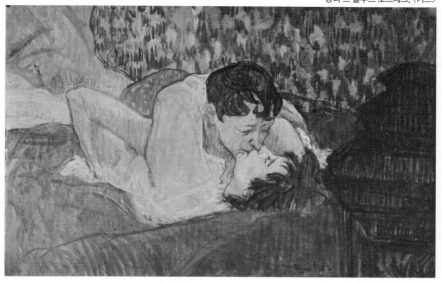

흔히 불같은 사랑은 위험하다고 말합니다. 하지만 어떻게 변해가든,
생에 한 번쯤 그토록 격렬한 사랑의 순간을 경험해보는 것은
아주 드문 축복일 것입니다.

프랑스 | January

• 페데르 세베린 크뢰위에르, 〈힙, 힙, 호레이!〉

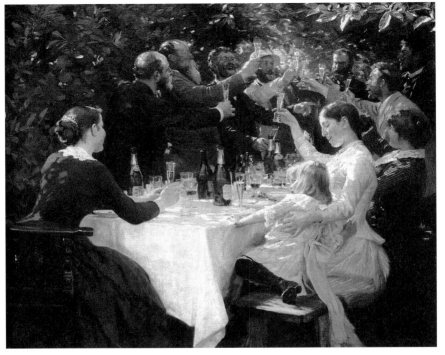

기쁨도 슬픔도, 함께하는 사람들이 있다는 것만으로 위안이 되지 않나요?

| 덴마크 | December | 26 |

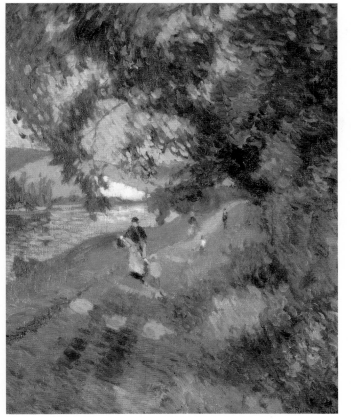

· 로베르 앙투안 팽숑, 〈앙프레빌 라 미 부아 맞은편 산책로〉

평온한 일상이 주는 기쁨을 만끽할 하루.
오늘 자연이 어우러지는 공간에서 사랑하는 이들과 함께
시간을 보내는 건 어떨까요?

프랑스 | January

04

• 페데르 뫼르크 뮌스테드, 〈라벨로 해안〉

스트레스를 받을 때 녹색과 청색을 보면
긴장감과 스트레스가 감소하고
정서적 안정감이 들면서 휴식을 취하는 것같이 편안한 느낌이 듭니다.
이 그림과 함께 상상 속 휴식 여행을 떠나볼까요?

덴마크

December

25

• 루이스 아돌프 테시어, 〈정원에서 공연하는 피에로〉

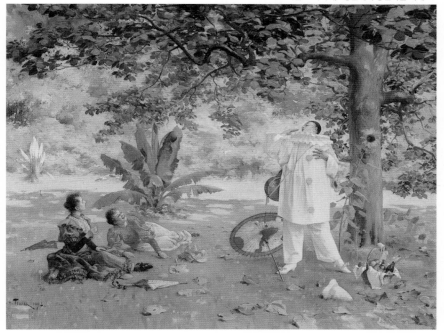

타인의 시선을 벗어버리고 싶을 때, 가면 속으로 숨고 싶을 만큼 답답할 때
이 그림은 어떤가요? 편안한 휴식과 자유로움이 느껴지는 그림입니다.

프랑스 | January

• 페데르 세베린 크뢰위에르, 〈장미〉

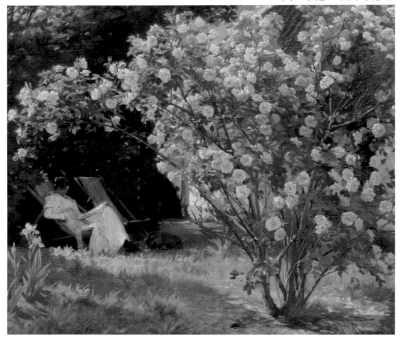

금세 떨쳐내기 힘든 스트레스에서 벗어나려면 크고 작은 녹색 식물로 공간을
채워보세요. 실제 숲이 아니어도 녹색의 색상이
우리 몸속 신경전달물질을 순환시킨다고 해요.

덴마크 December 24

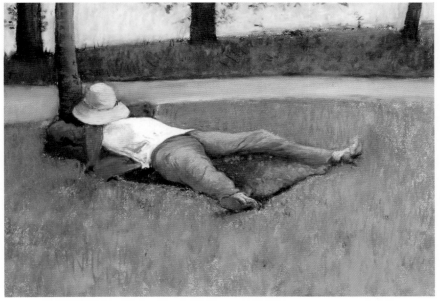

• 귀스타브 카유보트, 〈낮잠〉

오늘부터는 아주 사소한 것이라도 좋으니 '나만을 위한 시간'을
준비해보는 것은 어떨까요? 오로지 나 자신으로만 존재하는 시간이야말로
지친 마음에 큰 힘이 되어줄 것입니다.

프랑스 | January

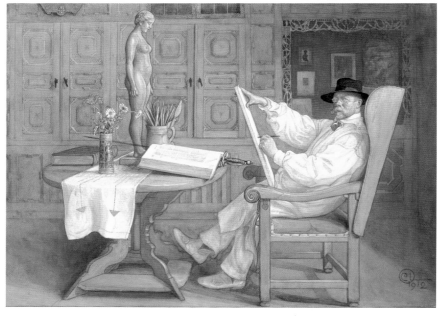

"우선 무엇이 되고자 하는가를 자신에게 말하라.
그리고 해야 할 일을 하라."

– 에픽테토스

스웨덴

December

23

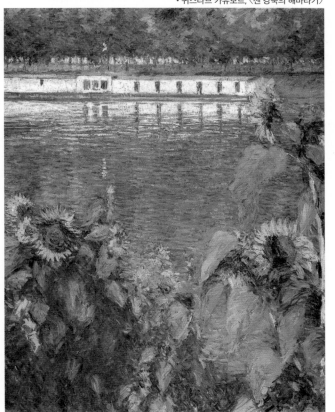
• 귀스타브 카유보트, 〈센 강둑의 해바라기〉

오로지 해만 바라보는 해바라기는 짝사랑의 꽃처럼 느껴집니다.
몰래 혼자서 하는 짝사랑이 때론 마음 아프고 들킬까
조심스럽기도 하지만, 예쁘고 순수한 사랑을 할 수 있는
그때야말로 아름다운 순간 아닐까요?

프랑스

January

07

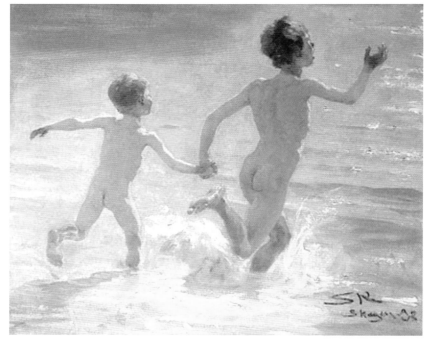

"당신의 행복은 무엇이 당신의 영혼을 노래하게 하는가에 따라 결정된다."
– 낸시 설리번

덴마크

December

22

• 앙리 마티스, 〈폴리네시아, 하늘〉

스트레스가 쌓이고 창의력이 필요할 때 파란색의 하늘을 바라봅니다.

프랑스 | January

• 페데르 세베린 크뢰위에르, 〈안나 앙케르와 마리 크뢰위에르가 있는 스카겐 남쪽 해안의 여름 저녁〉

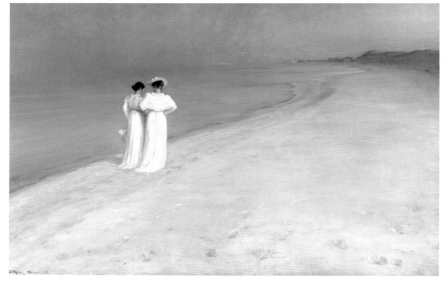

지금 하는 걱정의 대부분은
당장 어찌할 수 없는 것들입니다. 잠자리에서 자꾸 잡념이 든다면
'오늘 고민은 내일로 미루자.' 생각하세요.

덴마크 | December | 21

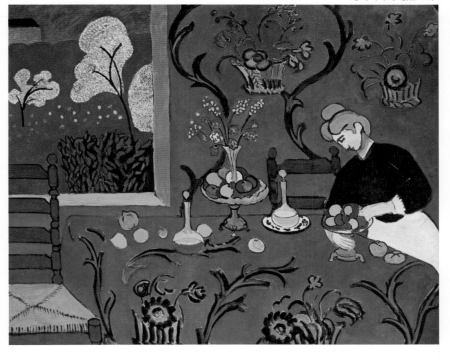

집중하고 싶은 순간, 에너지가 필요한 시간.

프랑스 | January

• 파니 브라테, 〈축하의 날〉

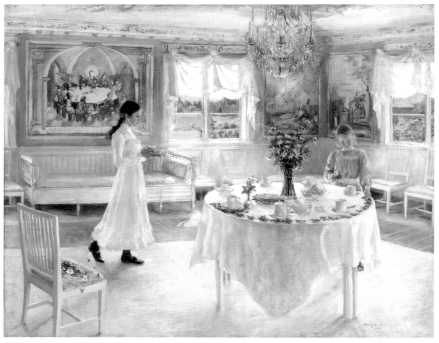

계획이 틀어져 '망쳤다'는 자책감이 들면 이 그림 속 작은 소녀에 주목하세요.
나뭇잎 하나에 정성을 기울이는 소녀처럼
차근차근 다시 놓는 마음이면 되지 않을까요?

스웨덴

December

20

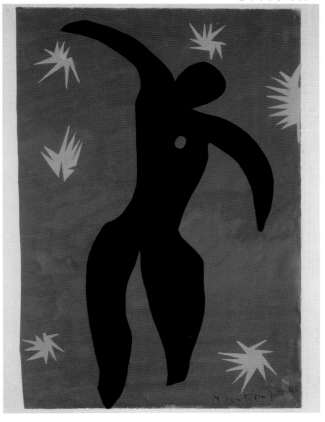

• 앙리 마티스, 〈이카루스〉

단순한 하루지만 나의 마음은 열정으로 가득하고 따뜻해집니다. 노란색 에너지와 함께 활력을 느껴보세요.

프랑스

January

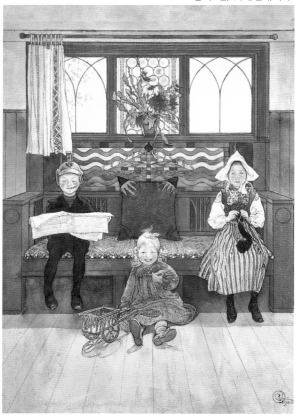

• 칼 라르손, 〈아빠, 엄마, 아이〉

"만약 마음속에 빛이 있다면
당신은 항상 집으로 돌아갈 길을 찾을 것이다."

― 칼 라르손

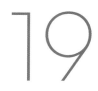

스웨덴 | December

19

• 라울 뒤피, 〈붉은 바이올린〉

스트레스가 쌓였을 때, 이 그림은 어떤가요? 음표가 마구 그어진 악보와
활 없는 바이올린. 뭔가를 잘 해낸다기보다는,
그저 재미있고 편안하게 즐기면 되기에 안심을 주지요.

| 프랑스 | January | 11 |

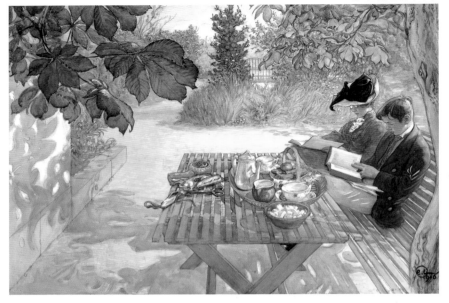

햇살 좋은 날, 자연 속에서 여유롭게 즐기는 독서는 최고의 휴식이죠.

스웨덴 | December

18

• 메리 카사트, 〈마로니에 나무 아래서〉

"행복이란 자기 자신에게 국한되지 않은 다른 무언가를 사랑하는 데에서 싹트는 것이다."

— 윌리엄 조지 조던

프랑스

January

12

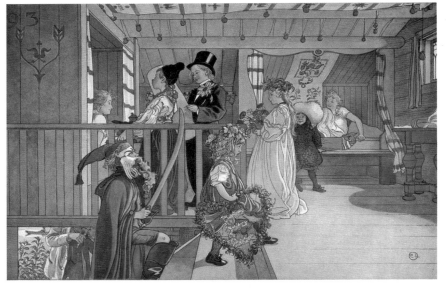

누군가를 축하하기 위해 다들 한자리에 모였습니다.
모두가 남을 생각하면서도 밝은 표정을 짓고 있네요.
덩달아 기분 좋아지지 않나요?

스웨덴 December 17

• 베르트 모리소, 〈점심 식사 후〉

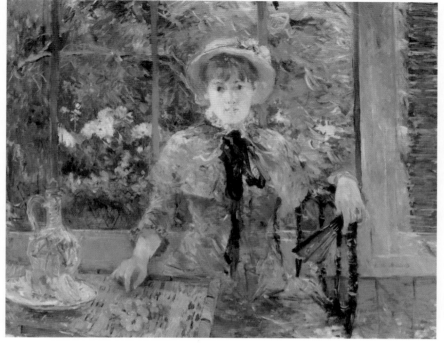

여성적인 것이 반드시 약함을 의미하지는 않습니다.

프랑스 | January

13

• 칼 라르손, 〈울타리 옆에서〉

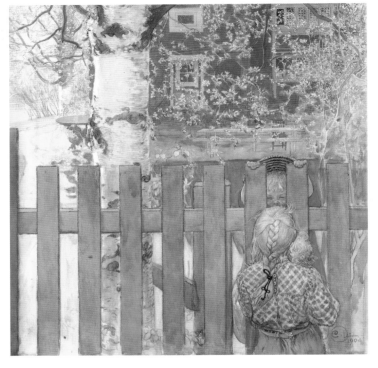

붉고 높은 울타리도 만남을 가로막을 순 없네요.
오늘 반가운 이를 만나러 가보는 게 어때요?

스웨덴

December

16

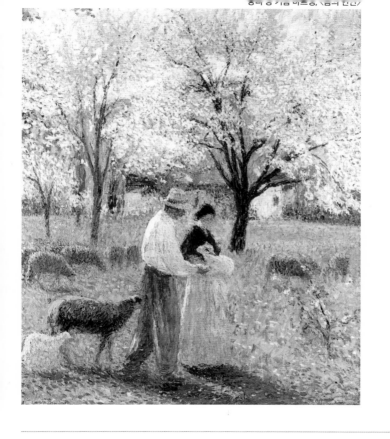

새로운 활력을 찾기 위해서는 봄날의 움직임처럼

나의 몸도 밖을 향해 움직일 필요가 있습니다.

자연의 새로운 공기와 몸의 움직임을 느껴보시기 바랍니다.

프랑스

January

14

안전하게 스키를 타기 위해서는 장비부터 꼼꼼히 준비해야겠죠.

모든 일에는 준비가 필요한 법입니다.

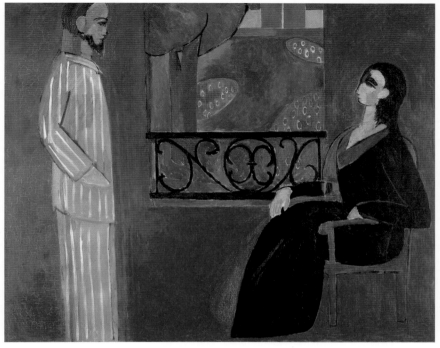

눈높이가 다른 부부의 모습에서 냉랭한 침묵이 느껴집니다.
마티스는 진정한 소통을 하고 싶은 마음에 '대화'라는 작품명을 붙였을지도요.

프랑스 | January

15

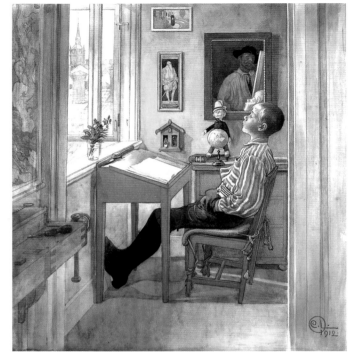

머릿속을 충분히 비우면 더 깊이 몰입할 수 있어요.

스웨덴 | December

14

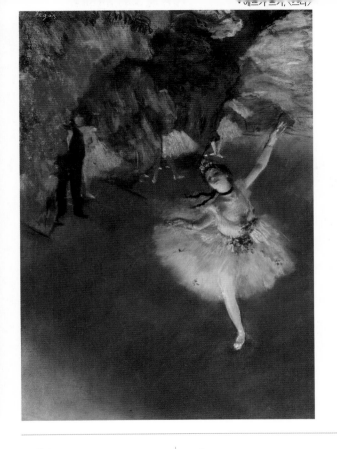

스타가 되기 위해서는 하루하루 반복하며 인내해야 합니다. 비록 지루하고 힘든 시간이 되겠지만 목표가 있다면 견딜 수 있을 거예요.

프랑스

January

16

"가정이야말로 고달픈 인생의 안식처요,
모든 싸움이 자취를 감추고 사랑이 싹트는 곳이요,
큰 사람이 작아지고 작은 사람이 커지는 곳이다."

― 허버트 조지 웰스

스웨덴

December

13

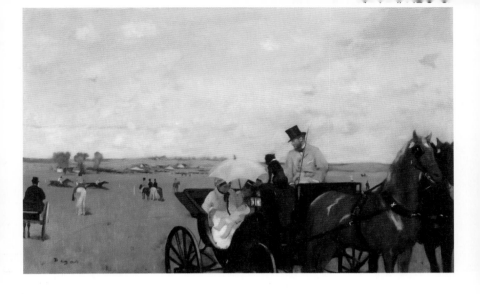

저 멀리서 경주하는 말들의 힘 있는 움직임과 더불어
평온한 사람들의 모습을 볼 수 있는 그림입니다.
마음의 평정을 느낄 수 있는 하루를 보내세요.

프랑스 January 17

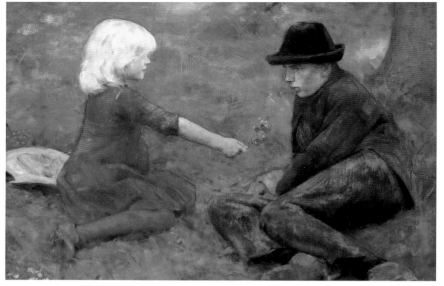

"삶의 무게와 고통에서 우리를 해방시키는 것은 단 하나다.
바로 사랑이다."
- 소포클레스

노르웨이

December

12

• 오귀스트 톨무슈, 〈허영〉

행복을 상징하는 분홍색.
당당한 모습을 거울을 통해 확인하세요.
나는 '나' 입니다.

프랑스 | January

18

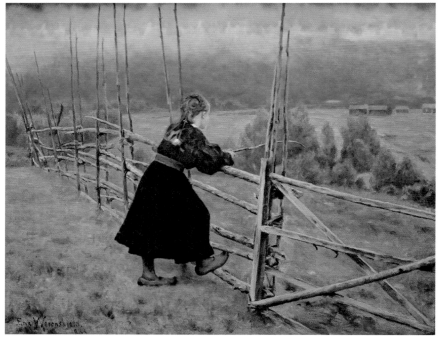

울타리 너머에 무엇이 있을지 생각해보세요.
우리는 자신이 원하는 명확한 장소를 그릴 수 있을 때
비로소 그곳에 다다를 수 있습니다.

노르웨이

December

11

* 오딜롱 르동, 〈감은 눈〉

할 일이 너무 많고 머릿속이 복잡할 때
잠시 눈을 감고 마음을 다스려보세요.
순간의 쉼이 중요해요.

프랑스　　｜　　January

19

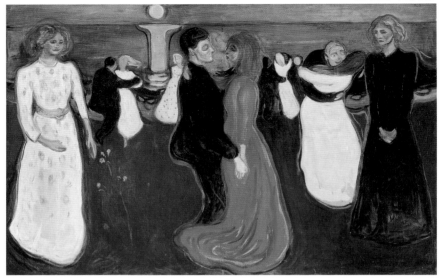

"질병과 정신 착란, 그리고 죽음은
요람 위에서 나를 굽어보는 검은 천사들이었다."

- 에드바르 뭉크

노르웨이 | December

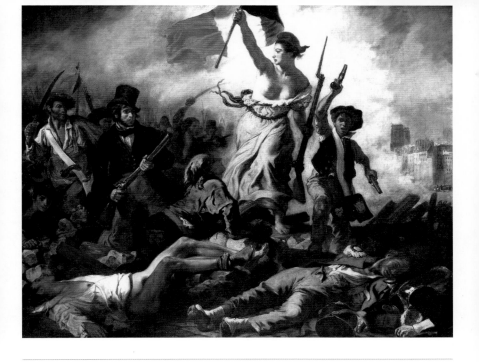

때론 약한 것이 강함을 선사하기도 해요.
자유의 여신이 민중을 이끄는 이 그림이
우리에게 큰 감동으로 와닿는 이유겠지요.

프랑스

January

20

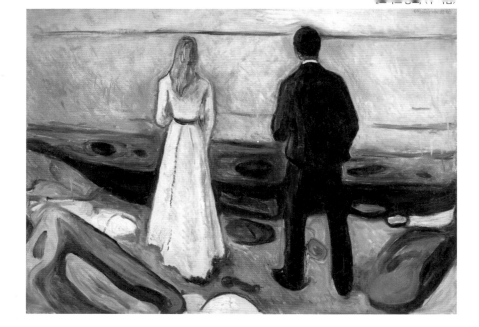

"잘 시작하는 것도 훌륭한 일이지만, 잘 끝내는 것은 더 훌륭한 일이다."
- 헨리 워즈워스 롱펠로

노르웨이 | December

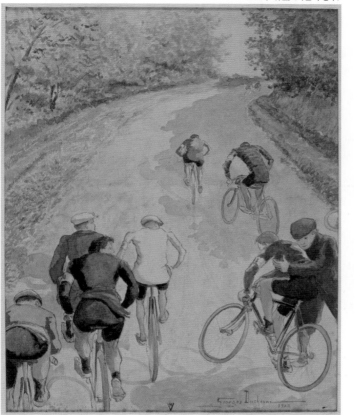

머리로는 해야 하는 것을 알지만 이상하게 몸이 움직여지지 않을 때, 나태함을 경계하고 싶을 때, 목표를 향해 경주하는 이 그림으로 경각심을 깨워보세요.

프랑스 | January

21

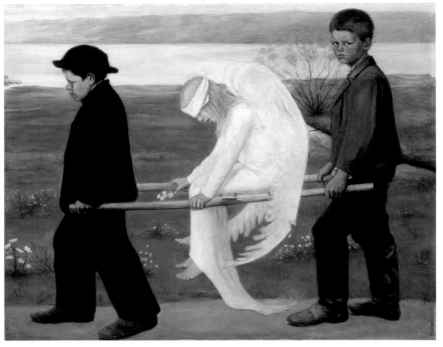

천사도 부상을 당합니다.
원숭이도 나무에서 떨어질 수 있고요. 우리도 실수할 수 있습니다.
그러니 너무 자책하지 말아요.

핀란드

December

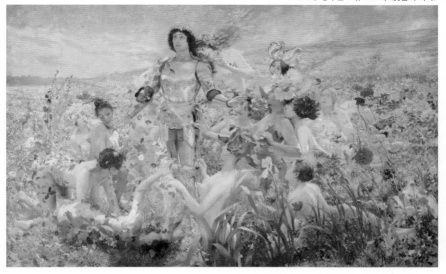

* 쪼르주 앙투안 로슈그로스, 〈꽃들의 기사〉

많은 사람들이 당신과 소통하고 싶어 하지만
철갑을 두른 당신의 두 눈은
다른 곳만 바라보고 있지는 않나요?

프랑스 January

22

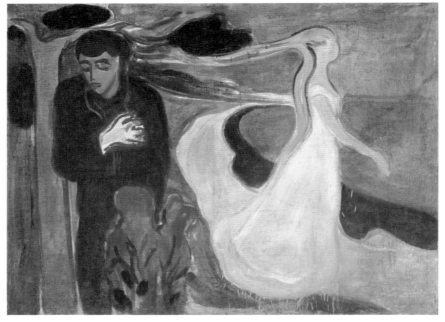

"이별의 아픔 속에서만 비로소 사랑의 깊이를 알게 된다."
- 조지 엘리엇

노르웨이

December

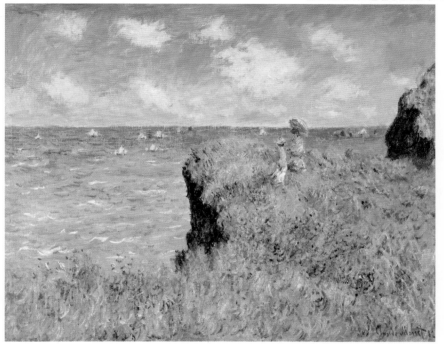

클로드 모네, 〈푸르빌 절벽 위의 산책〉

"이 고장은 너무도 아름다워지고 있소. 당신에게 기쁨으로 가득 찬 이곳을
구석구석까지 전부 보여줄 수 있으면 얼마나 좋을까!"

- 1882년 푸르빌에 머물던 모네가 아내가 될 알리스 오슈데에게 쓴 편지 중에서

프랑스 | January

23

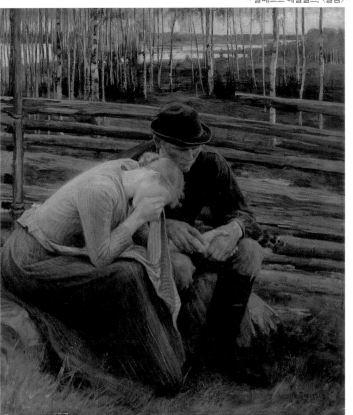

• 알베르트 에델펠트, 〈슬픔〉

슬픔이 밀려올 때, 옆에서 꼭 잡아주는 손의 온기만으로도 크나큰 위로가 된답니다.

핀란드

December

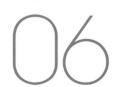

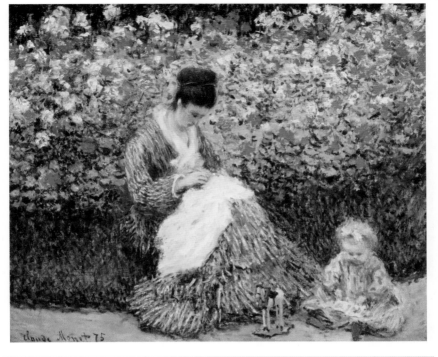

아기는 곁에 있는 든든한 엄마 덕분에 책 읽는 일에 집중하네요.
엄마 역시 바느질에 집중하고 있어요.
엄마와 아이의 사랑이 느껴지지 않나요?

프랑스 | January

24

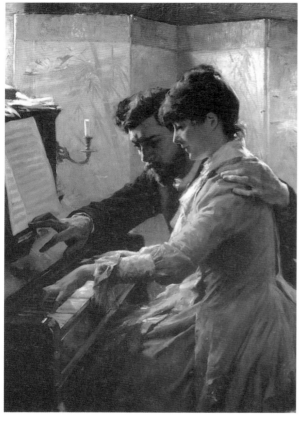
• 힐메르트 에델펠트, 〈피아노 연주〉

사랑하는 이와 함께 즐길 수 있는 공동의 주제나 취미가 있나요?

공감과 공유는 연인들의 마음을 새로 연결해준답니다.

핀란드　　　　　December

05

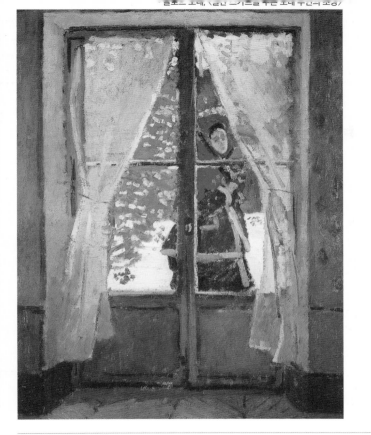

우리 주변에도 외롭고 추운 이들이 많이 있어요.
문을 열고 그들과 온기를 함께 나누어요.
'성냥팔이 소녀' 주인공 같은 경우가 있으면 안 되겠죠.

프랑스 January

25

• 안나 엉케르, 〈수확기〉

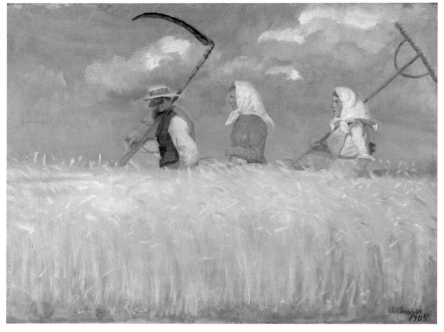

봄날 씨를 뿌리고 여름날 가꾸었으니 가을에 수확할 수 있는 거겠죠.
꾸준함이 있어야 결실이 있답니다.

덴마크

December

04

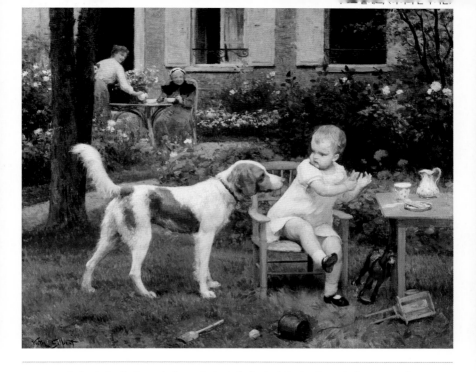

할까 하지 말까 고민하는 사람들에게 가벼운 응원을 실어주는 그림.
말 못 하는 동물의 사소한 몸짓과 눈빛조차 아이가 얼떨결에라도
무언가 할 수 있게 지지하는 힘을 지니고 있지요.

프랑스

January

26

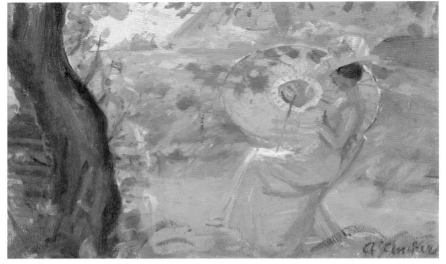

노란색은 어린아이처럼 지칠 줄 모르는 에너지,
밝고 긍정적인 활력을 불러일으키는 색입니다.
부정적인 생각을 몰아내고 즐겁게 만드는 효과가 있지요.
나쁜 생각에 사로잡혀 있다면 이 그림을 보세요.

덴마크 | December | 03

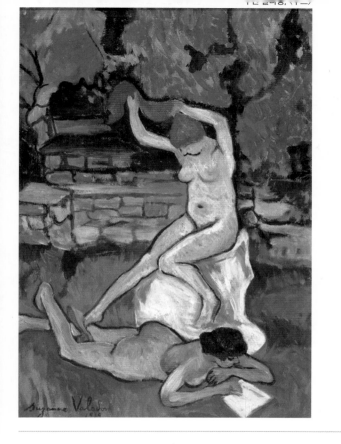

수잔 발라동은 당시 남성 화가들이 여성 누드를 바라보는 시선과 달리 여성의 몸에 녹아 있는 '삶'을 표현하는 데 집중했습니다. 이 그림은 누구의 시선에도 아랑곳하지 않은 채 자신의 즐거움에 집중하고 있음을 보여줍니다.

프랑스 | January

27

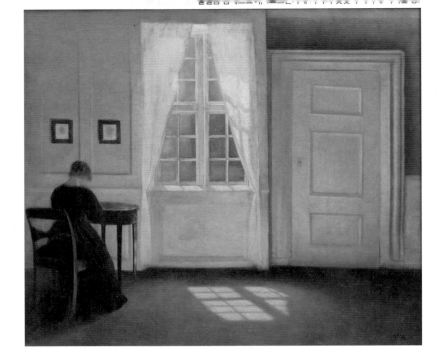

때론 고독의 시간이 필요하지만, 그래도 너무 오래 혼자 있지는 마세요.

덴마크 December 02

폴 세뤼지에, 〈그네타기의 씨름〉

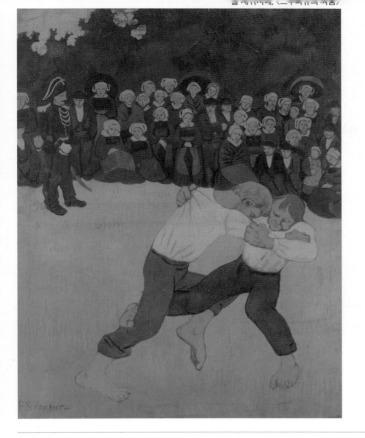

싸움의 결과는 알 수 없어요.
매 순간 최선을 다해야 억울할 결과를 맞지 않겠지요.

프랑스 January

28

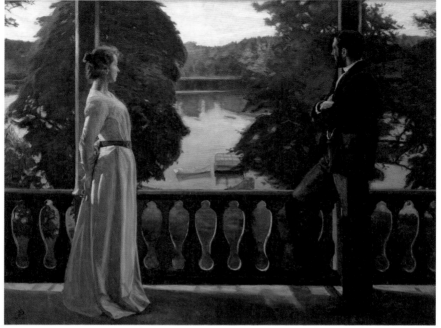

리카르드 베리, 〈북유럽의 여름 저녁〉

이 그림에 눈길이 가는 당신, 사랑이 시작되고 있나요?
아니면 이별이 다가오고 있나요?

스웨덴　　　　　　　　　　　December

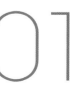

• 폴 시냐크, 〈외룡의 테라스〉

색색의 작은 점들이 모여서 멋진 풍경을 이루었습니다.
우리도 사랑과 정성을 다해 멋진 인생의 그림을 만들어볼까요?

프랑스 | January

29

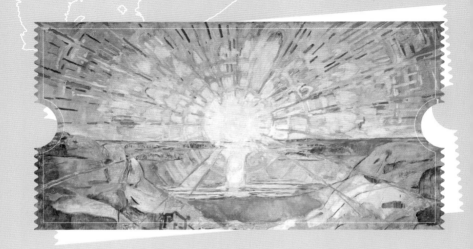

에드바르 뭉크가 있는 북유럽

두려움과 질병이 없었다면,
나는 결코 내가 가진 모든 것을 성취할 수 없었을 것이다.

- 에드바르 뭉크

때론 혼자가 아닌 여러 사람들과 어울려보세요.
그 가운데서 나와 마음이 잘 맞는
좋은 사람과 인연을 맺을 수 있습니다.

프랑스 January

30

* 네오토르 헨노비치, 〈정원에 앉아 있는 어린애 내인 한쿠〉

"자신의 불행을 생각하지 않게 되는 가장 좋은 방법은 일에 몰두하는 것이다."

－루트비히 판 베토벤

폴란드 | November

즐거움을 느낄 수 있는 나만의 취미를 찾아보세요.
나만을 위한 작은 사치는 오히려 자존감을 높여주는 효과도 있답니다.

프랑스

January

31

"오래동안 꿈을 그리는 사람은 마침내 그 꿈을 닮아간다."

— 앙드레 말로

폴란드 | November

29

프레더릭 레이턴이 있는 영국

노동 뒤의 휴식이야말로 가장 편안하고 순수한 기쁨이다.

- 이마누엘 칸트

성별과 노소를 떠나 내가 언제나 연락하고 함께할 수 있는 친구를 둔다는 것은 참으로 큰 복입니다.

너무 지칠 때, 다 때려치우고 싶을 정도로
갑자기 슬럼프에 빠졌을 때
이 그림이 나를 일으켜 세워줄 거예요.

영국 | February | 01

Z. Waliszewski. 922. Kraków

"당신이 할 수 있다고 믿든 할 수 없다고 믿든 믿는 대로 될 것이다."

— 헨리 포드

폴란드

November

27

• 에드워드 워즈워즈, 〈해변의 가상시니〉

단순하고 단조로운 바다 풍경에 이런 장식이 더해지니 활력이 느껴지네요.
여러분도 이런 하루를 만들고, 맞이하기를!

영국 | February

02

"인생을 해롭게 하는 비애를 버리고 명랑한 기질을 간직하라."
- 윌리엄 셰익스피어

폴란드

November

26

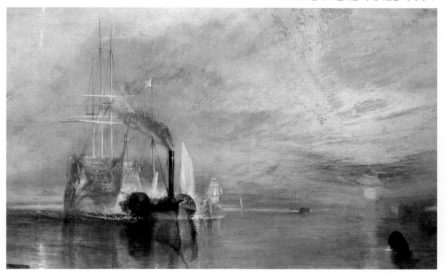

다양한 색상의 하늘빛, 물빛은 우리의 마음을 설레게 합니다.
우리 일상에도 새로운 색을 입혀보아요.

영국 | February

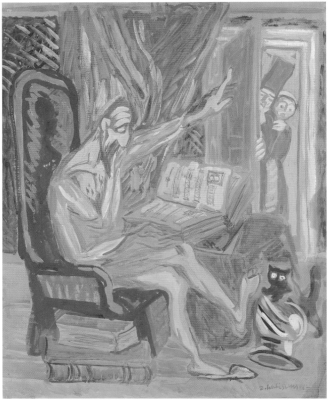

"우리는 자신에게 애정을 가져주는 사람에게는 아무렇게 대하거나 얕보는 경향이 있는 반면 우리에게 등을 돌리고 가는 사람에게는 뒤쫓아 매달리는 경향이 있다."

— 윌리엄 해즐릿

폴란드

November

25

"자연은 신의 작품이요, 예술은 사람의 작품이다."

— 헨리 워즈워스 롱펠로

영국　　　　　February

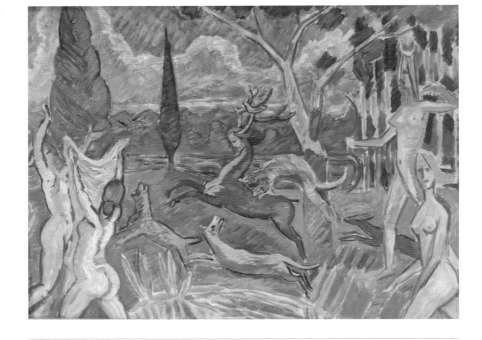

사냥과 달의 여신 다이애나가 목욕하는 모습을 우연히 보게 된
악테온은 다이애나에 의해 수사슴으로 변하고,
자신이 키우던 사냥개들에게 물려 죽임을 당했다고 해요.
안타까운 장면을 그린 그림인데 여러분 눈에는 어떻게 느껴지나요?

폴란드 | November

24

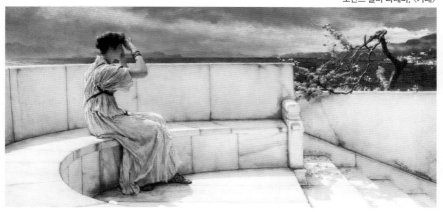

• 로런스 알마 타데마, 〈기대〉

기대가 있어서 그 자리에 갑니다.
그날을 바라보고 또 희망을 가지고 돌아옵니다.

영국 | February

05

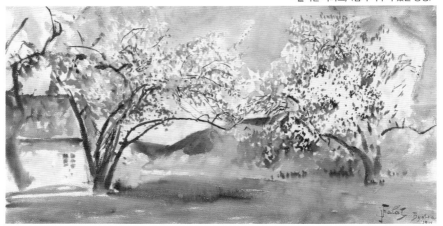

"행복의 문이 하나 닫히면 다른 문이 열린다. 그러나 우리는 종종 닫힌 문을
멍하니 바라보다가 우리를 향해 열린 문을 보지 못한다."
- 헬렌 켈러

폴란드 | November | 23

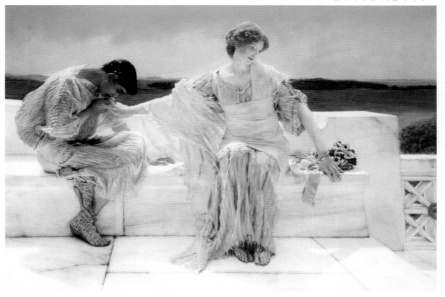

사랑하는 여성에게 존중의 손등 키스를 하고,
여성도 그 사랑의 화답으로 두 뺨이 붉게 물들었습니다.

영국 February

06

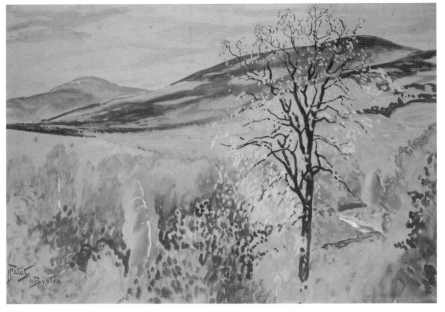

"나이가 든다는 것은 등산하는 것과 같다.
오르면 오를수록 숨은 차지만 시야는 점점 넓어진다."
– 잉마르 베리만

폴란드 November 22

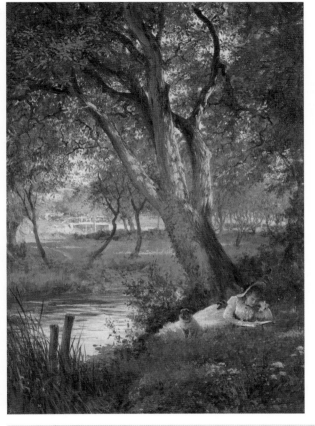

• 새뮤얼 루크 필즈, 〈한가로운 시간〉

"나는 혼자 있을 때 가장 외롭지 않았다."

— 에드워드 기번

영국 February 07

불안과 근심은
이 눈 쌓인 조용한 마을에 내려놓고,
오늘은 숙면을 취해보는 게 어때요?

폴란드 | November

21

• 아서 해커, 〈위험에 빠지나〉

물에 양산을 빠트린 저 여인처럼 답답한 상황에 처했다면
천천히 이 그림을 감상해보세요.
새로운 해결책을 찾게 될지도 몰라요.
노란색은 우리의 뇌를 자극하고 상상력을 높여주거든요.

영국 | February

"돈이란 바닷물과도 같다. 마시면 마실수록 목이 말라진다."
– 쇼펜하우어

폴란드

November

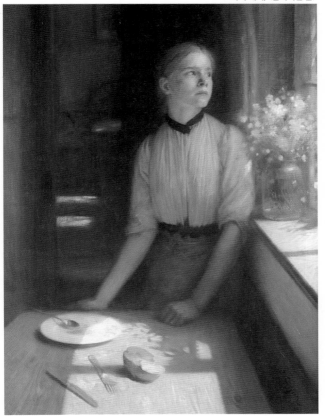

• 아서 해커, 〈갇혀버린 봄〉

현실은 어둡고 답답해 보입니다.
그러나 창 너머로 들어오는 햇살, 노란 꽃이 희망을 전합니다.
희망의 봄을 기대해보아요.

영국

February

09

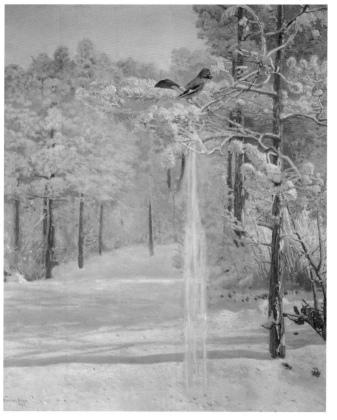

• 유제프 헤우몬스키, 〈어치〉

마음의 복잡한 감정들을

저 쏟아져 내리는 눈에 실어 날려 보내세요.

폴란드

November

19

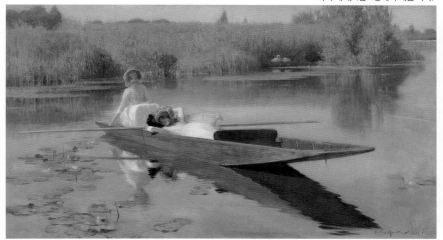

• 아서 해커, 〈템스강에서 배를 타다〉

바쁜 일상에서 벗어나 휴식을 취하세요.
초록색과 잔잔한 물결이 우리를 편안하게 해줍니다.

영국 February

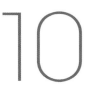

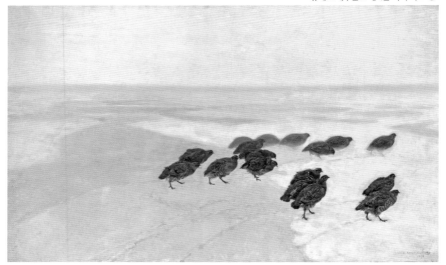

안개가 걷히고 해가 뜰 때까지 조금은 기다려보는 것도 중요합니다.
성급한 시도는 더 위험할 수 있으니까요.

폴란드 | November

18

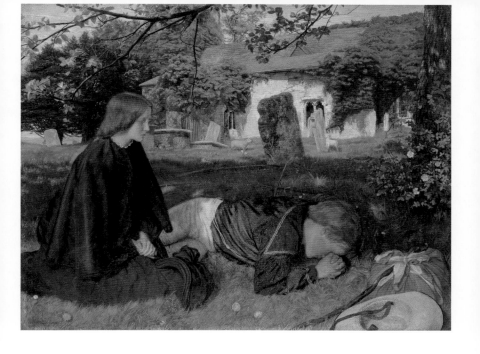

효도를 하고 싶어도 부모님이 안 계실 때가 옵니다.
부모님을 그리워하는 아들의 슬픔이 우리 마음을 안타깝게 합니다.

영국 February 11

자연이 주는 감각은 불규칙하고 계속 변화해요. 자연만큼 좋은 자극처는 없습니다. 발끝에 닿던 차가운 바닷물, 파도 소리와 갈매기 소리, 바다 냄새. 잠시 잊고 있던 그날의 감각을 떠올려보세요.

폴란드

November

17

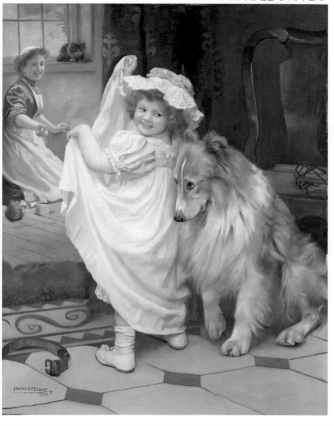

애교스러운 아이 곁에 개가 보조를 맞추어 표정을 짓습니다.
보기만 해도 절로 기분 좋아지는 그림 아닌가요?

영국

February

12

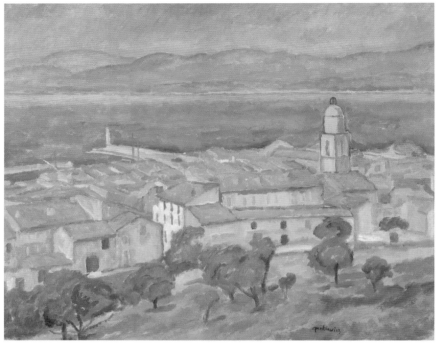

"사람이 여행을 하는 것은 도착하기 위해서가 아니라 그저 여행하기 위해서이다."
- 요한 볼프강 폰 괴테

| 폴란드 | November | 16 |

동심의 마음으로 돌아가 모두 즐거운 시간을 보내보세요.
우리도 아이일 때가 있었죠.

영국 | February

13

• 유제프 메호페르, 〈이상한 정원〉

우리가 상상했던 것이 자유롭게 펼쳐지는 정원.
새롭고 신선한 아이디어가 낳은 결과입니다.
때론 현실을 벗어나 상상의 나래를 마음껏 펼쳐보세요.

폴란드 | November

15

프레더릭 레이턴, 〈타오르는 6월〉

바쁜 일상에서 편안한 시간을 잠시라도 갖기로 해요.

영국　　　　　　　　February　　　　　14

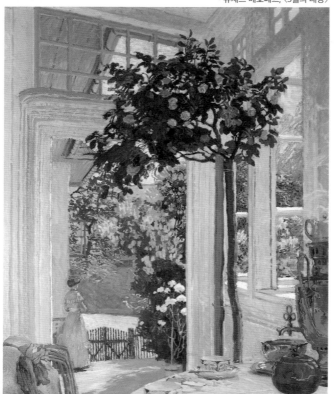

* 유제프 메호페르, 〈흰구리 대상〉

따스한 햇살이 드리워지는 집에서 나를 기다려주는 사람.

그 행복하고 소중한 시간을 꼭 기억하세요.

폴란드

November

14

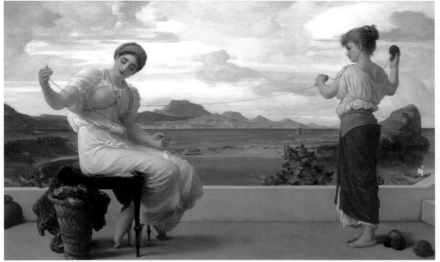

실타래를 감듯이 뒤엉킨 나의 감정도 다시 정리해보세요.
마음이 더 단단해질 거예요.

영국 | February

15

Olga Boznańska
Kraków 88.

"어떠한 상황에 처하더라도 자신감을 잃지 말라. 자신감은 그대를 더욱 당당하게 만든다."

— 발타자르 그라시안

폴란드

November

13

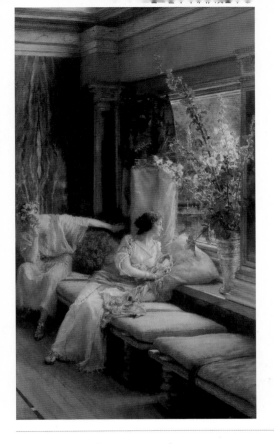

사랑에도 시간이 필요합니다.
사랑은 나 혼자만의 결정으로 이루어지는 게 아니니까요.

영국 | February

16

"고개 숙이지 마세요. 세상을 똑바로 정면으로 바라보세요".

— 헬렌 켈러

폴란드 | November

12

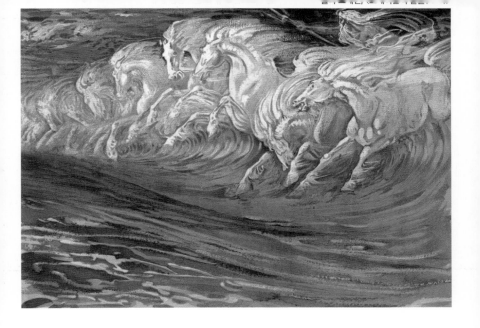

얼마 남지 않은 결전의 순간,
탁 치고 올라가는 힘을 내고 싶다면 포세이돈의 기를 흠뻑 받을 수 있는
이 그림을 추천해요. 젖 먹던 힘까지 짜낼 수 있도록, 마지막까지
체력과 두뇌를 온전히 가동할 수 있도록 단단히 나를 응원해줄 그림입니다.

영국 February 17

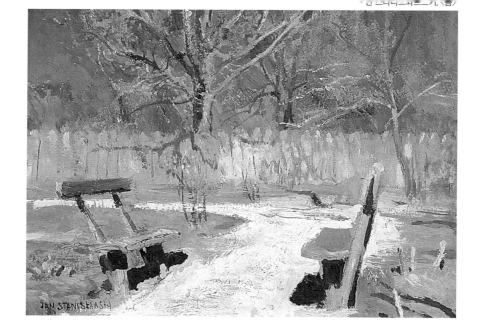

아직 겨울의 눈과 잔재가 남아 있지만 봄을 막을 순 없겠죠.
당신의 시련도 겨울처럼 곧 지나가기를.

폴란드 | November

11

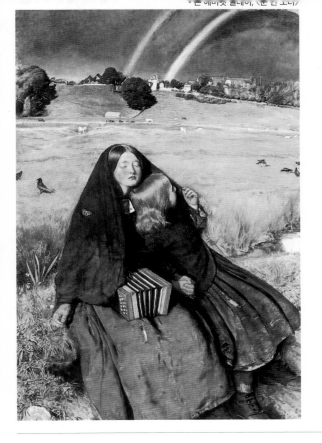

• 존 에버릿 밀레이, 〈눈 먼 소녀〉

눈 먼 소녀와 어린 여자아이. 둘은 서로에게 힘이 되고,

위로가 되어줍니다.

기댈 곳 없는 하루, 이 그림에 의지해보세요.

영국 | February

18

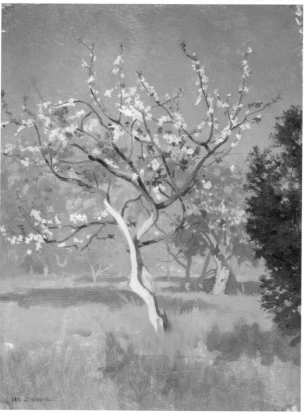

이 예쁜 꽃이 지면 우리는 달콤하고 새콤한 사과를 얻게 되지요.

기다림과 설렘이 가득 느껴지는 그림입니다.

폴란드

November

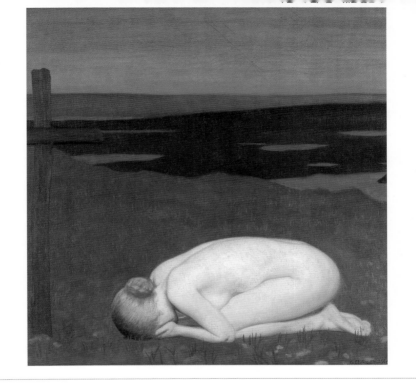

외롭고 절망적인 이 시간이 지나고 나면 우리는 더 강해질 거예요.

영국 | February

19

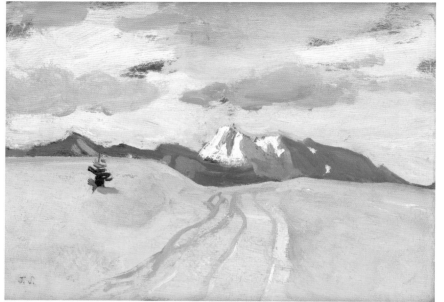

눈이 시리도록 아름답다는 말은
과연 이런 풍경을 앞에 두고 한 말일까요?
머릿속에 자리하던 온갖 상념을 이 흰 눈이 다 덮어버렸습니다.

폴란드

November

09

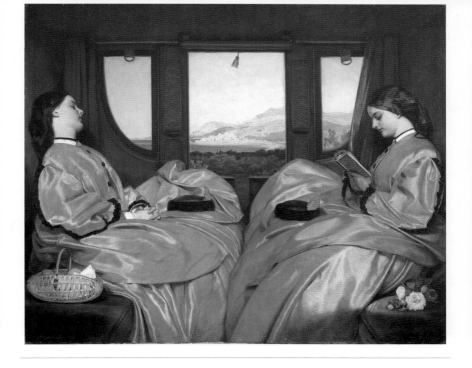

여행하는 동반자가 대칭형처럼 닮은 곳이 많네요.
주의를 기울여 서로 다른 곳을 찾아보세요.
일상의 지루함을 잊을 수 있을 거예요.

영국 | February 20

작품의 원천을 가진 뮤즈의 매력이 예술가의 창작력을 이끌기도 하죠.
나는 누군가의 뮤즈가 될 수 있을까요?

폴란드 | November

08

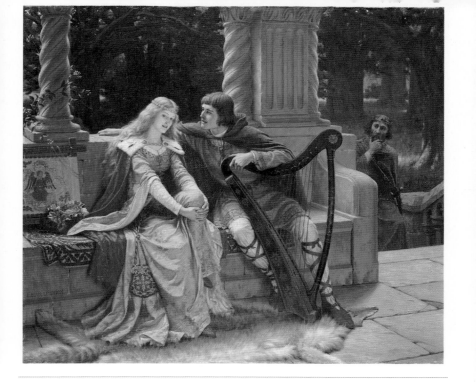

마음의 문을 맘껏 열고 사랑하세요.

영국 | February | 21

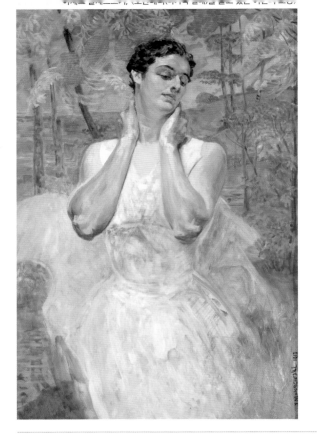

남들이 어떻게 반응하는지에 따라
내가 언제든지 무너질 수 있다면,
그것은 진정으로 나를 사랑하는 태도가 아닙니다.

폴란드 | November

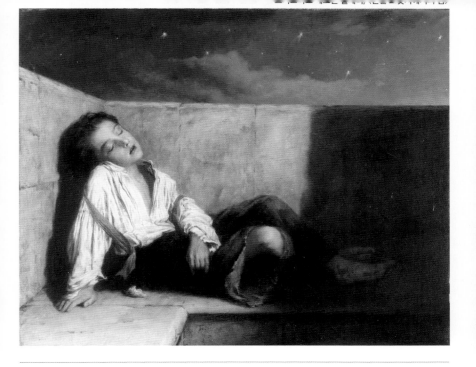

패닉이 올 때는 아무것도 생각하지 말고 잠시 이 그림에서 쉬어 가세요.
본능적인 편안함을 제공하는 구석 자리에 기대어, 별이 총총한 하늘 아래의
공간에서 호흡을 가다듬다 보면 다시 마음의 길을 찾아나갈 수 있을 것입니다.

영국 | February

22

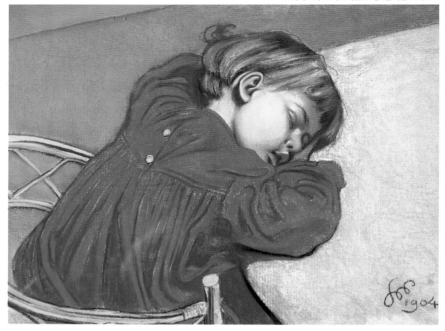

나도 모르게 스르륵 잠든 아이의 모습이 더없을 위로와 평온을 선사합니다.
오늘은 숙면할 수 있겠죠?

폴란드 | November

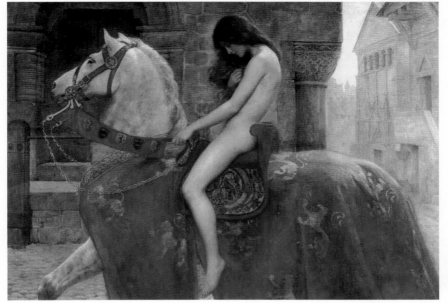

주위를 신경 쓰기보다는 '나는 나의 길을 간다'라고 생각하고
묵묵히 걸어가기로 해요.

영국

February

23

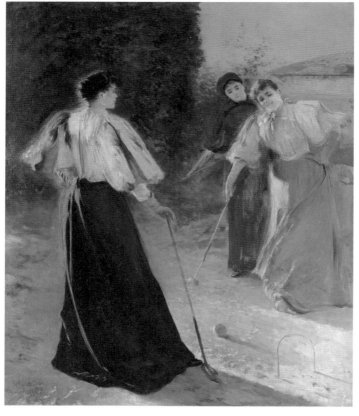

• 레온 비출코프스키, 〈크로켓 경기〉

오늘 하루는 친구들과 만나
가벼운 활동을 즐겨보는 게 어떨까요?

폴란드 | November

05

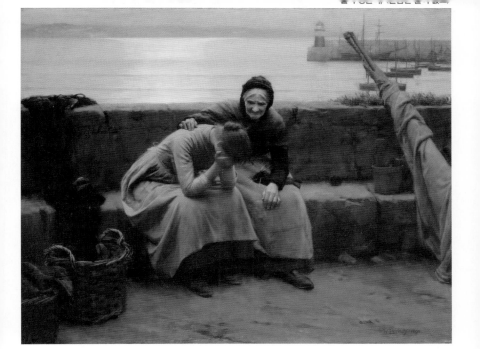

사연은 알 수 없지만 큰 슬픔이 느껴집니다. 만약 이 같은 사람이 곁에 있다면
옆에서 지켜보면서 가만히 위로해주세요.
눈물을 맘껏 흘리는 시간이 지나갈 때까지.

영국 | February

24

"좋은 성과를 얻으려면 한 걸음 한 걸음이
힘차고 충실하지 않으면 안 된다."

- 단테

폴란드

November

04

그 어떤 순간에도 나 자신을 잃지 않을 것.
나는 누구보다 귀한 존재이니까.

영국 | February

25

물고기를 잡기 위해서, 나만의 생각들을 정리하기 위해서.

세월을, 때를 기다리는 어부는 결코 외롭지 않습니다.

폴란드 | November

03

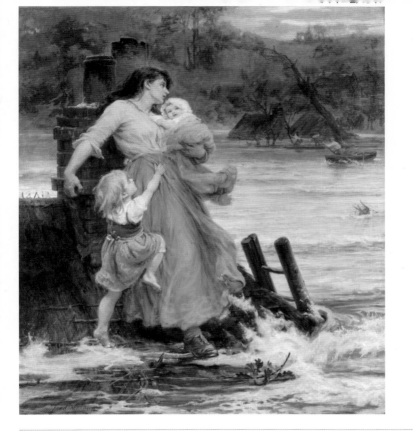

예상치 못한 일들이 우리 삶을 가로막기도 합니다. 있는 힘을 다해서 그 자리를 지켜봅시다.

영국

February

26

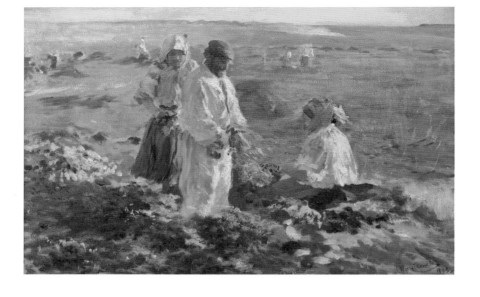

수확의 기쁨은 큽니다.
그리고 그 수확을 함께 나눌 사람이 있으면 더 행복합니다.

폴란드 November

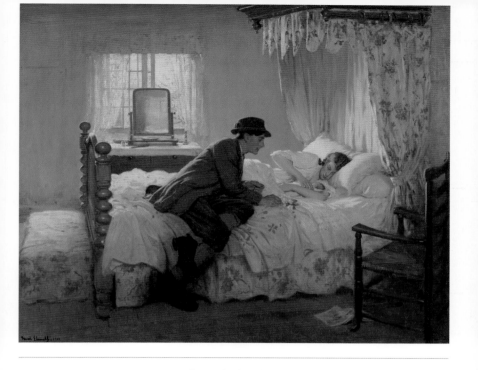

"훌륭한 결혼이란
서로가 상대방을 자신의 고독에 대한 보호자로 임명하는 결혼이다."

– 라이너 마리아 릴케

영국 February 27

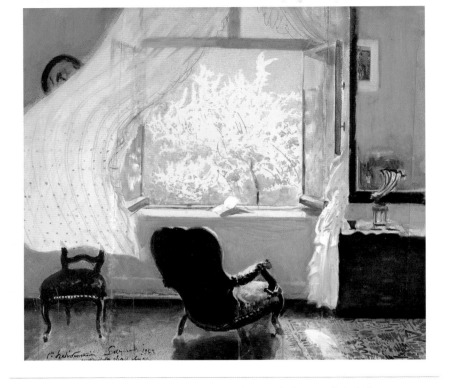

따스한 햇살 속 노란 봄기운이 가득 느껴지는 그림입니다.
어둡고 차가운 겨울 공기를 환기하고 싶다면 이 그림은 어떤가요?

폴란드

November

"사랑받는 것이 행복이 아니라 사랑하는 것이야말로 행복이다."

- 헤르만 헤세

영국 | February

28

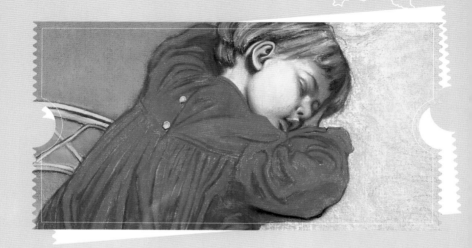

스타니스와프 비스피안스키가
있는 폴란드

이 세상에 태어나 우리가 경험하는 가장 멋진 일은
가족의 사랑을 배우는 것이다.

- 조지 맥도널드

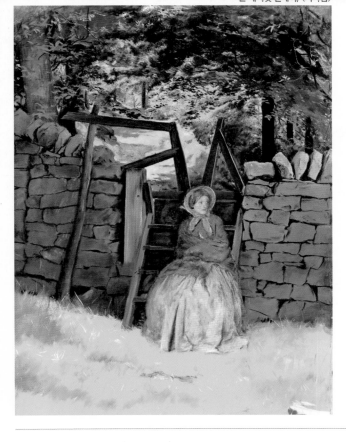

영국 | February

29

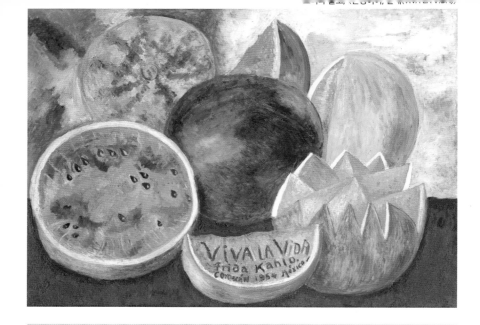

프리다 칼로는 이 그림을 완성하고 8일 후 세상을 떠났습니다.
몸을 도려내는 극심한 고통으로 죽음이 가까워지고 있을 때
자신의 모든 것이었던 캔버스에 사력을 다해
'인생이여, 만세'를 그려 넣었다고 하죠.
삶의 그 어떤 두려움도 그녀를 넘어뜨리지 못했습니다.

멕시코

October

31

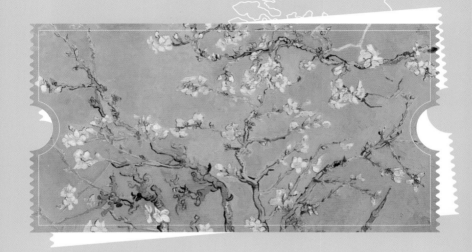

빈센트 반 고흐가 있는
네덜란드, 벨기에

**어느 것도 시도할 용기를 가지지 않는다면,
인생은 어떻게 될 것인가?**

- 빈센트 반 고흐

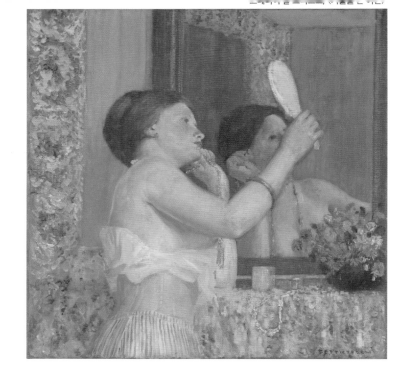

'남들은 나를 어떻게 볼까?' 하는 생각은 잠시 접어두는 하루.

미국 | October

30

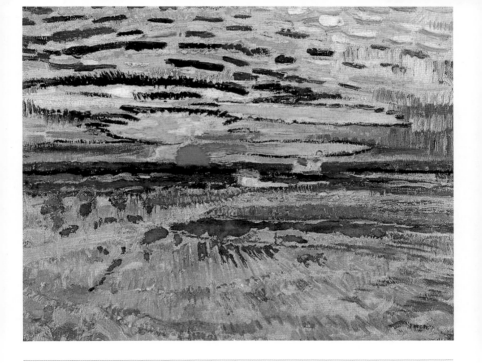

떠오르는 태양이 밤하늘의 어둠을 일순 몰아내었습니다.
뜨거운 태양의 열기가 땅 위로 번져나갑니다. 태양에서 퍼진 에너지가 마치
파도처럼 가까이 다가오며 힘을 내라고 하는 것 같지 않나요?

네덜란드

March

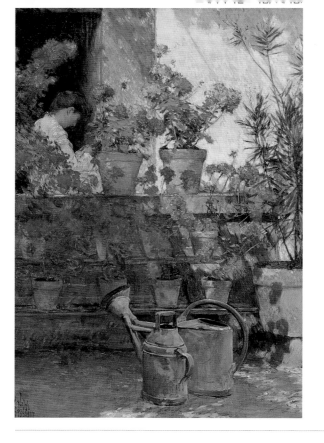

제라늄은 생명력이 강한 강렬한 색상의 꽃입니다.

무언가에 열중하고 있는 그림 속 여인의 모습과도 닮지 않았나요?

미국 October

29

이렇게 아름다운 밤 풍경에 내 마음도 아름다워집니다.

네덜란드 | March

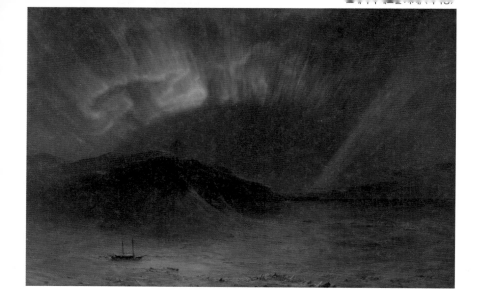

신비로운 빛이 어우러진 소리 없는 거대한 군무,
오로라가 만드는 황홀한 광경은 평생을 잊기 힘들 정도로 아름답습니다.
이 그림을 보세요. 저 멀리서 보면 지금 하고 있는 고민도
사소한 일이라고 말해주는 듯하지 않나요?

미국 October

28

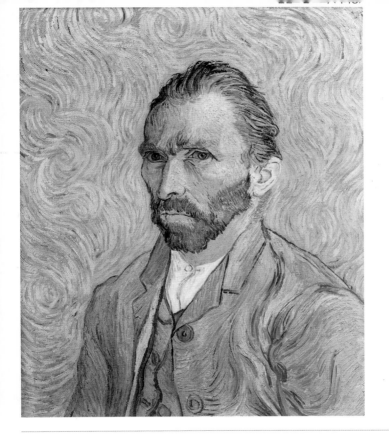

고흐는 모든 순간을 그림으로 표현했습니다.
자화상은 고흐의 마음을 그린 것이지요.

네덜란드 | March

03

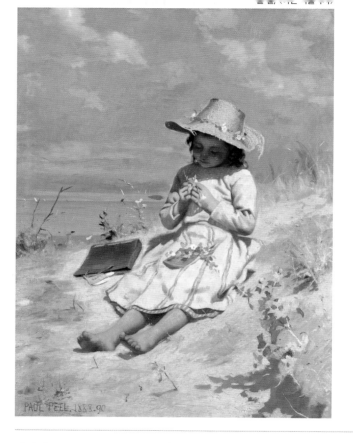

혼자만의 시간을 잘 채울 수 있는 사람이 단단합니다.

PAUL PEEL. 1888-90

캐나다　｜　October

27

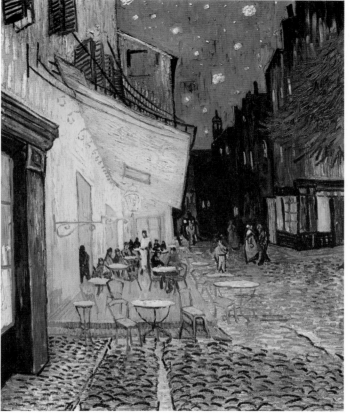

하루 일과를 마치고 편안하게 자유를 느끼며 새날을 준비합니다.

네덜란드

March

04

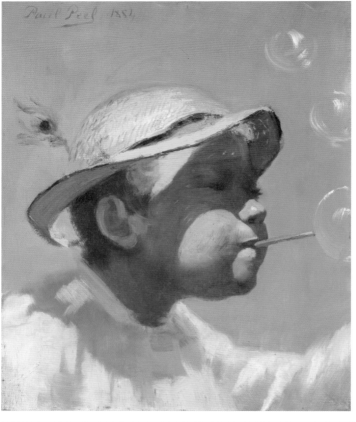

처음의 그 안간힘이야말로 나를 순탄한 궤도에 오르게 하는 원동력.

캐나다

October

26

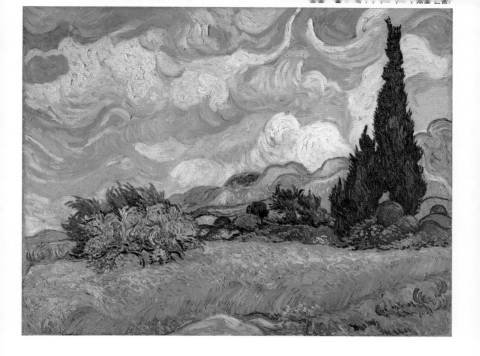

자연의 다양한 색과 움직임은 우리에게 편안한 에너지를 선물합니다.

네덜란드

March

05

나의 쉼터를 마련하기 위해서, 이 정도 수고로움은 각오해야겠죠.

미국

October

25

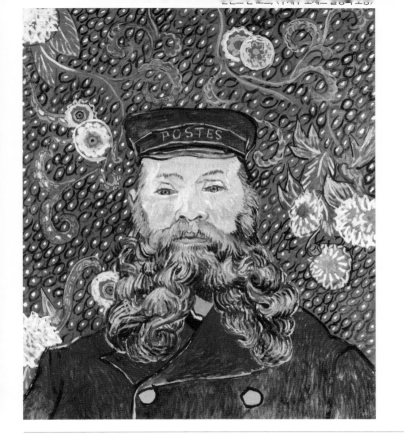

당당하고 멋진 초상입니다.
우리에게도 이런 당당함이 묻어나길요.

네덜란드

March

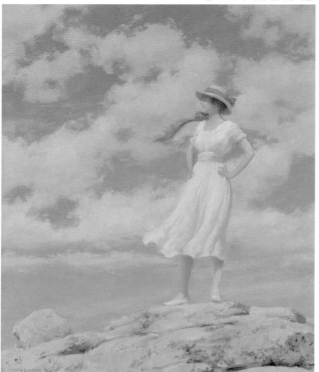

맥스필드 패리시, 〈� thin 바람〉

당당하게, 움츠리지 말고 세상을 마주하세요.

미국　　　　　　　　October

24

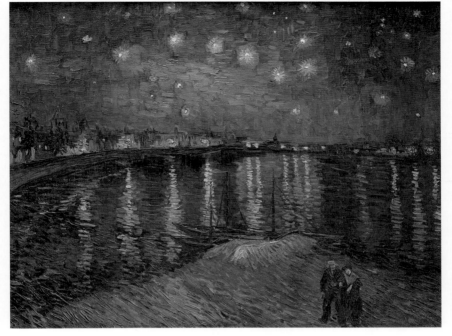

* 빈센트 반 고흐, 〈아를의 별이 빛나는 밤〉

오른쪽 아래 부부가 보이시나요?
우리 삶에도 이런 여유의 날들이 있음을 기대해요.

네덜란드 March

07

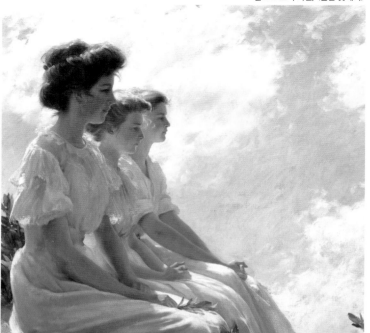

• 찰스 코트니 커란, 〈높은 곳에서〉

높은 곳에 앉아 세상을 바라보면

새로운 각오가 생길지도 몰라요.

미국

October

23

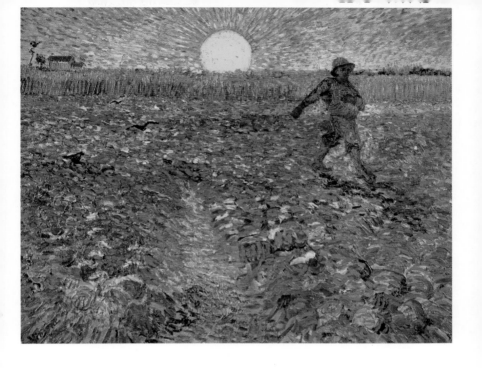

우리에게는 열정을 다해 씨를 뿌리는 시기가 있습니다.
지치지 말고 도전하세요.

네덜란드 March

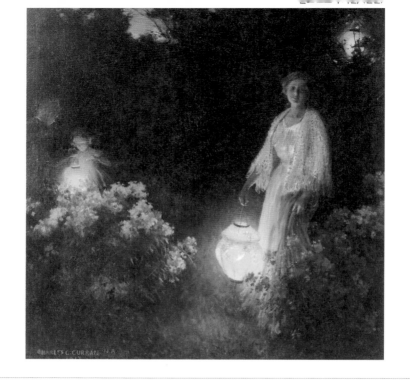

잠 못 이루는 밤, 생각의 전원을 꺼줄 그림.

미국 | October

22

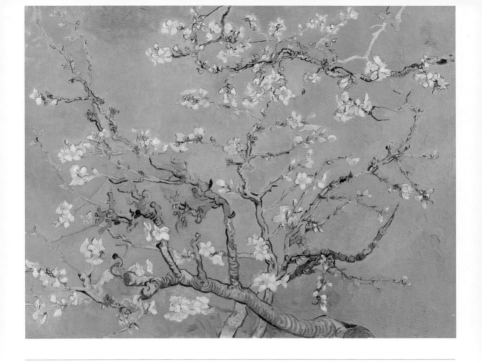

사랑하는 조카를 위한 '아몬드 나무'입니다.
추운 겨울을 이겨내고 꽃을 활짝 피운 아몬드 나무처럼
생명력 충만한 삶을 살기를 기원했습니다.

네덜란드 | March

"모든 것에는 나름의 경이로움과 심지어 어둠과 침묵이 있고,
내가 어떤 상태에 있더라도 나는 그 속에서 만족하는 법을 배운다."
- 헬렌 켈러

미국 October 21

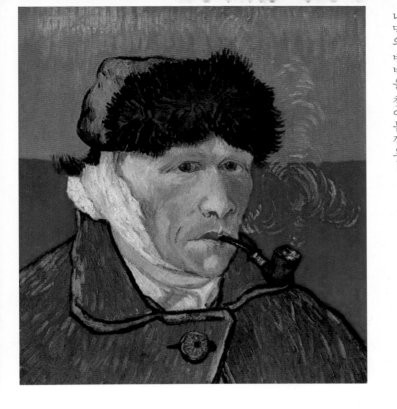

가장 힘든 순간에도 고흐는 그림으로 본인의 심정을 표현했습니다. 우리도 아프고 힘든 시기를 버티게 해줄 나만의 방법을 찾아볼까요?

네덜란드

March

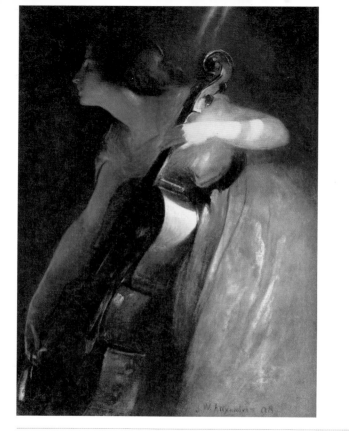

좋은 연주는 하루아침에 되는 게 아니죠.

잘 해내고 싶은 일이 있다면

오늘은 끈기를 가지고 꾸준히 연습해볼까요?

미국 | October

20

• 얀 슬뤼터스, 〈모닝글로리〉

슬픔은 지나가고 아침의 기쁨은 어김없이 찾아옵니다.

네덜란드 March

11

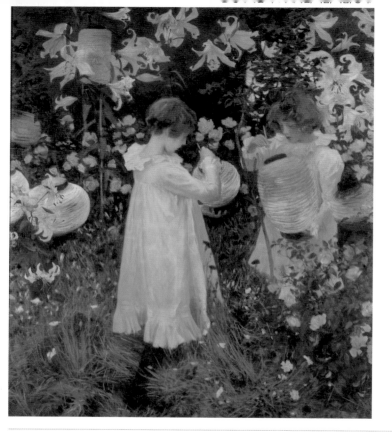

천사 같은 소녀들이 등을 살피고 있네요.

좋은 시작, 새로운 시작을 앞두고 우리 마음에도 등불을 밝혀볼까요?

미국

October

19

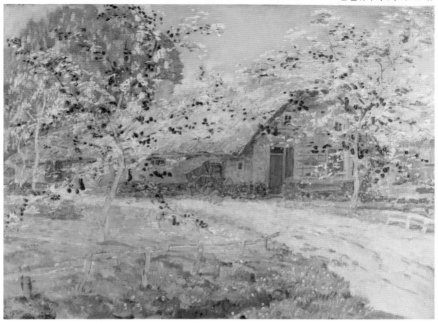

내 마음을 봄의 설렘으로 가득 채워보세요.

네덜란드

March

12

강박이나 우울함에 시달린다면 이 그림은 어떤가요?
아무 때고 조건 없이 그냥 마구 기분이 좋아지는 그림이랍니다.

미국 October

18

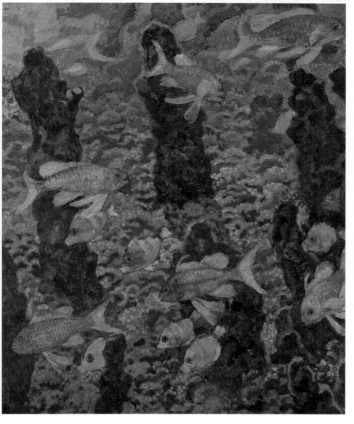

• 테오 판 뒤셀베르흐, 〈아쿠아리움〉

우리의 시선이 자연을 향할 때 마음이 순화됩니다.
잠시 자연으로 눈을 돌려봅시다.

벨기에 | March | 13

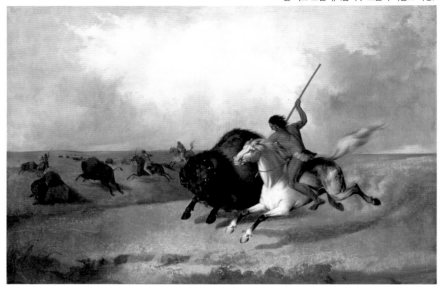

이 작품의 묘미는 '파워'에 있습니다.
우람한 들소와 말들의 힘찬 질주, 용맹한 원주민의 역동적 움직임이 느껴지나요?
주인공의 힘찬 모습에 동화됨으로써 같은 힘을 받는 것이
이 작품이 주는 혜택입니다.

미국

October

17

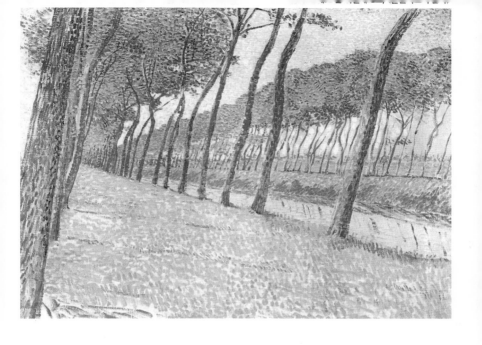

평범한 사물이 다르게 느껴집니다.
오늘 하루 시선을 약간 바꿔보는 건 어떨까요?

벨기에 | March

14

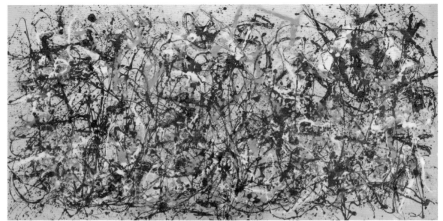

"그림에게는 나름의 삶이 있다.
나는 단지 그림이 삶을 살아갈 수 있게 노력하는 것뿐이다."
- 잭슨 폴록

미국 October 16

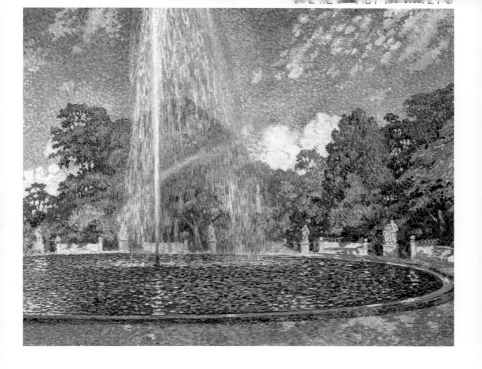

답답하고 힘들었던 일상을 이 물줄기와 함께 시원하게 날려 보내요.

벨기에 | March

15

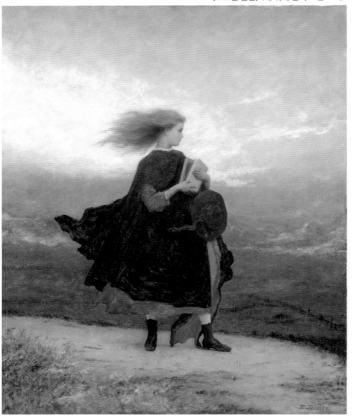

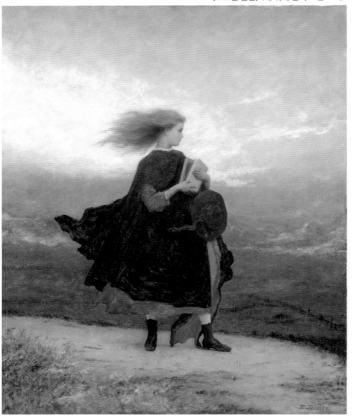

• 이스트먼 존슨, 〈바위에 앉기 좋은 소녀〉

자신감이 다소 떨어진 날에는 이 그림을 지그시 바라보세요.

판타지 영화 속 주인공 같은 이 소녀의 모습이 내 마음속에 꺼졌던

자신감을 다시 불러일으켜줄 것입니다.

미국 | October

15

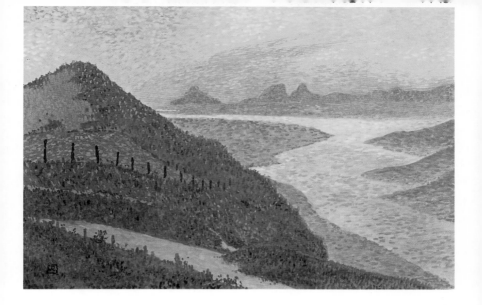

자연의 색은 똑같은 것이 하나도 없어요.

벨기에 March

16

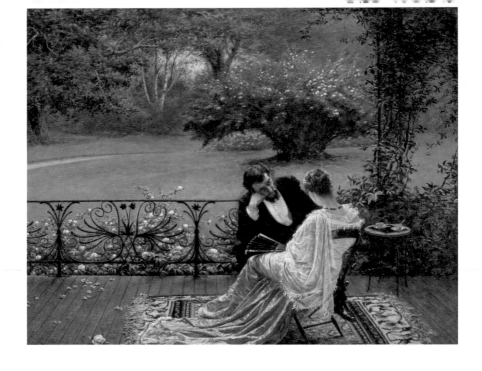

"사랑의 첫 번째 의무는 상대방에게 귀 기울이는 것이다."
- 파울 틸리히

미국 October

14

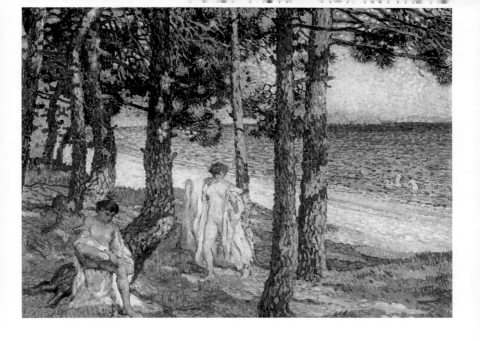

자연과 함께하는 시간.
휴식은 우리에게 다시 일할 수 있는 에너지를 선사합니다.

벨기에 | March

17

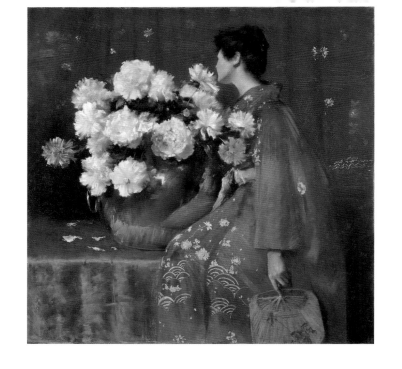

때론 아무 생각 없이 지금 하고 있는 일에만 집중할 필요가 있습니다.

미국 | October

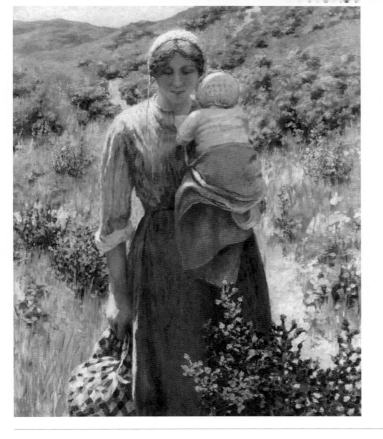

"키스해주는 어머니도 있고 꾸중하는 어머니도 있지만
사랑하기는 마찬가지다."
– 펄벅

네덜란드

March

18

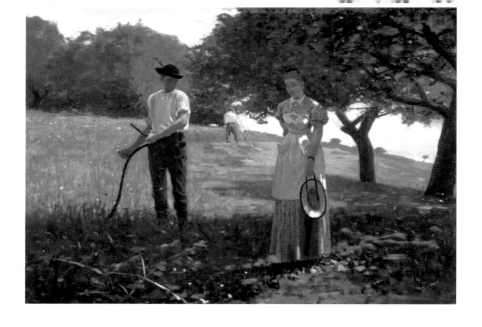

"어려운 것은 사랑하는 기술이 아니라 사랑을 받는 기술이다."
- 알퐁스 도데

October

12

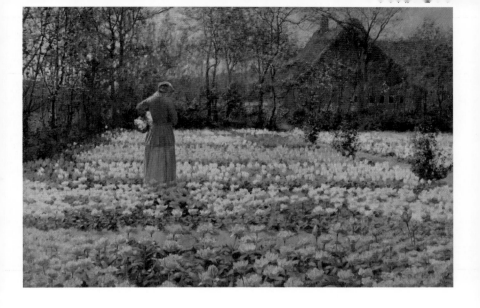

가끔 나 홀로 고민하는 시간도 필요하죠.
주변에 흐드러지게 핀 꽃들을 감상하며 나만의 시간을 가져보아요.

네덜란드 | March

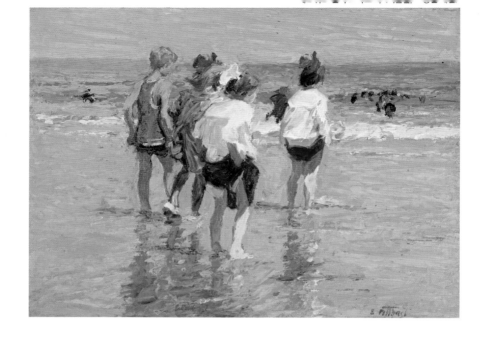

처음 들어갈 때는 물살이 걱정되고 차갑지만 점차 곧 익숙해질 겁니다.
첫 시도는 항상 두려운 법이죠.

미국

October

11

치열한 경쟁을 마쳤나요? 이제 마음껏 휴식을 취할 때입니다.

네덜란드

March

20

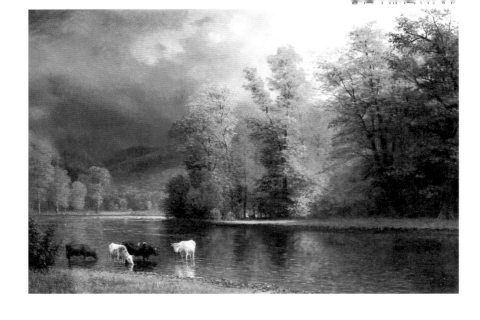

아름다운 가을 풍경과 함께 만추를 느껴보세요.

미국

October

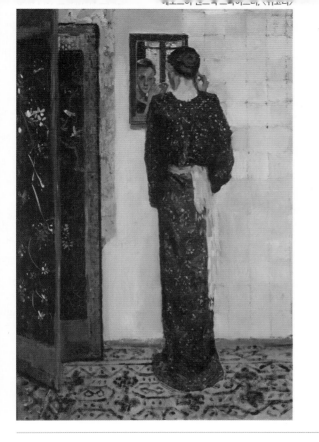

헤오르허 판 스트라위던, 〈거울〉

집중도를 높이고 싶을 때 도움이 되는 그림.
삐죽할 정도로 곧은 여인의 자태에서
잠시나마 흐트러졌던 정신과 마음을 확 바로잡을
긍정적인 긴장감을 느낄 수 있습니다.

| 네덜란드 | March |

21

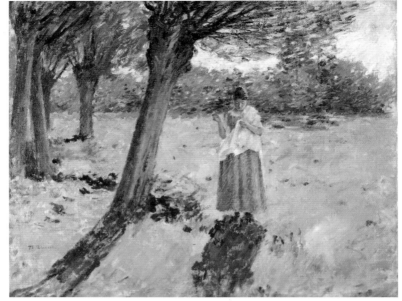

시어도어 로빈슨, 《배를 수리하는 여자》

한 가지 일에 몰두하는 사람의 모습은 보는 이에게
좋은 원동력이 되어주기도 하지요.

미국　　　　　　　　　October

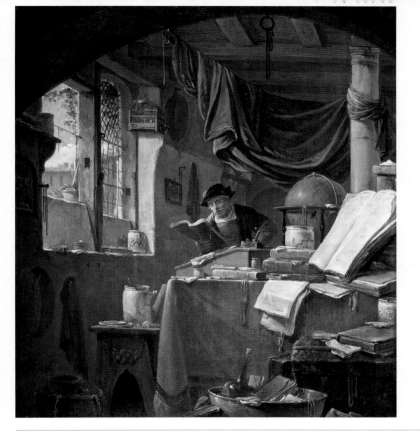

무언가에 몰두하는 모습은 언제 보아도 멋집니다.

네덜란드

March

22

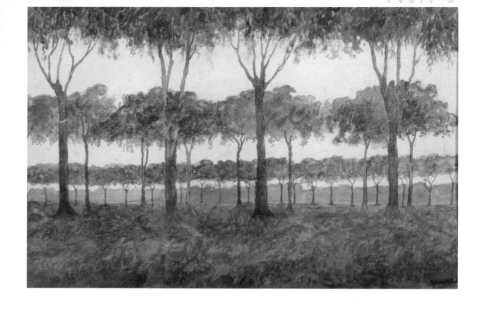

나무의 초록은 우리의 눈과 마음에 편안한 휴식을 줍니다.
스트레스를 풀고 싶다면 나무가 많은 곳으로 산책을 떠나보세요.

아르헨티나 October

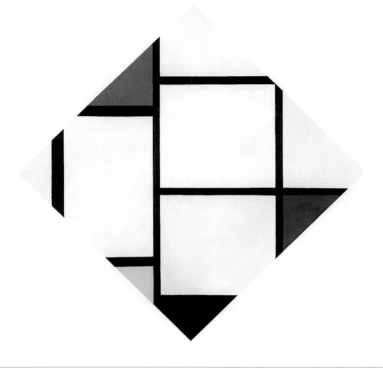

오방색을 활용한 그림이 심신의 변화를 유도하고 집중력을 향상시킵니다.

네덜란드 | March

23

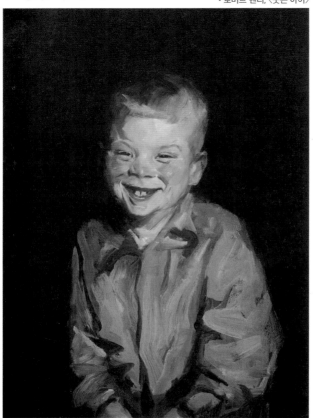

● 로버트 헨리, 〈웃는 아이〉

"오늘 활짝 웃는 자는 역시 최후에도 활짝 웃을 것이다."

— 프리드리히 니체

미국 　　　　　 October

07

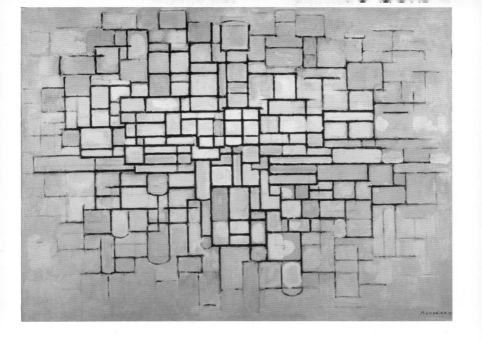

수직과 수평의 선들을 이용한 구조적인 표현이
마음을 질서 있게 정리할 수 있도록 도와줍니다.

네덜란드 | March

24

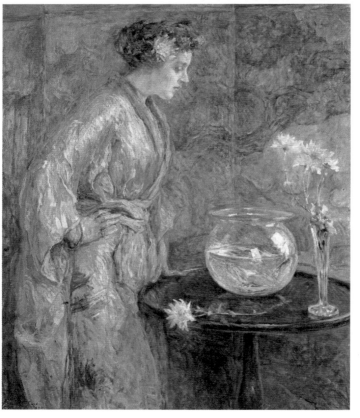

로버트 루이스 리드, 〈하얀 기모노를 입은 소녀〉

파란색은 심장 박동을 늦추고 마음에 편안함을 줍니다.

또 편안한 복장은 경계를 풀게 하고 쉬게 합니다.

화가 날 때면 이 그림을 보고 화를 가라앉히세요.

미국

October

06

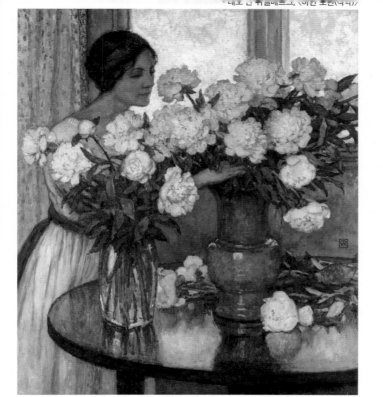

네모 안 뒤를베르크, 〈하얀 모란(녀)〉

오늘 사랑하는 사람을 위해 꽃을 준비해보는 것은 어떨까요?
순수한 아름다움으로 싱그럽게 빛나는 꽃을 보며
마음의 꽃꽂이를 새롭게 해보는 거예요.

벨기에

March

25

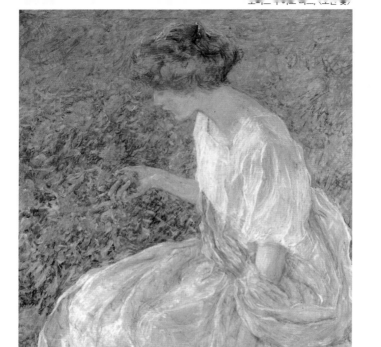

로버트 루이스 리드, 〈오린 꽃〉

여성이 손에 쥔 꽃과 일렁이는 듯한 옷감의 결이
우리의 감각을 톡톡 깨워주는 그림입니다.
나른한 오후, 이 그림과 함께 손끝 발끝의 움직임을 느껴보세요.

미국

October

05

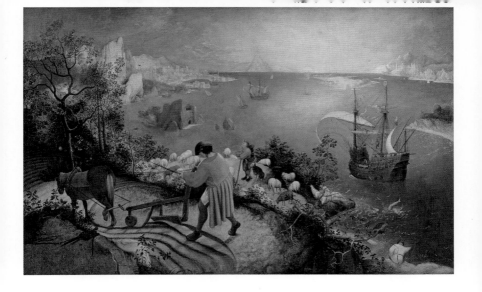

미래에 대한 불안이 가득해질 때가 있습니다.
그럴 때 현재의 문제에 충실하면 좋습니다.
지금의 일에 충실하면 변화나 희망이 생깁니다.

네덜란드 | March

26

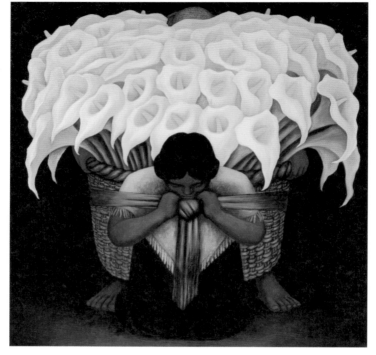

디에고 리베라, 〈꽃 포옹〉

"고난의 시기에 동요하지 않는 것, 이것이 탁월한 인물이라는 증거다."
- 루트비히 판 베토벤

멕시코 | October

04

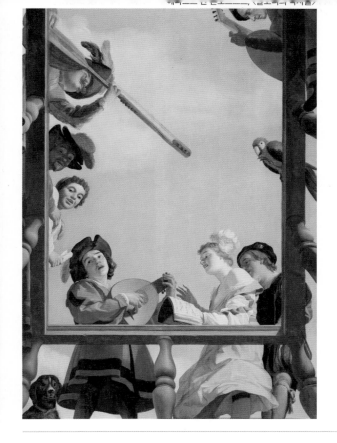

헤릿 반 혼트호르스트, 〈갤러리의 뮤지션들〉

아픔을 이겨내고 세상 밖으로 나갈 때
주변에서 여러분을 응원할 것입니다.

네덜란드 March 27

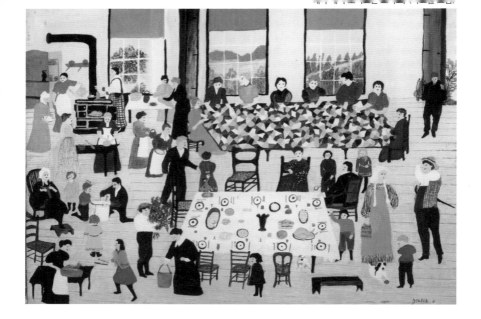

"정말 하고 싶은 일을 하세요. 신이 기뻐하시며 성공의 문을 열어주실 것입니다.
당신의 나이가 이미 80이라 하더라도요."
– 애나 메리 로버트슨 모지스

미국

October

03

오로지 위만 쳐다보며 탑을 올리다가는 쉽게 무너지고 말 거예요.
겸손한 마음으로 견고하게, 천천히 쌓아야 합니다.

네덜란드

March

28

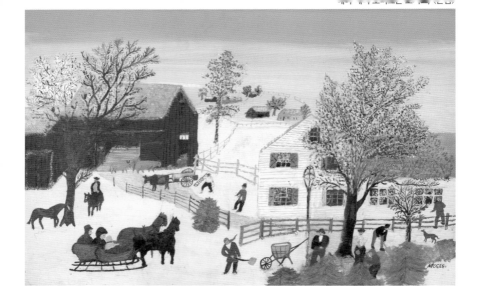

어린 시절을 행복으로 채워준 것은 한 번의 커다란 선물보다
작은 이벤트들이었습니다.
오늘의 행복을 위해 일상을 작은 파티로 꾸려보는 것은 어떨까요?

미국 | October

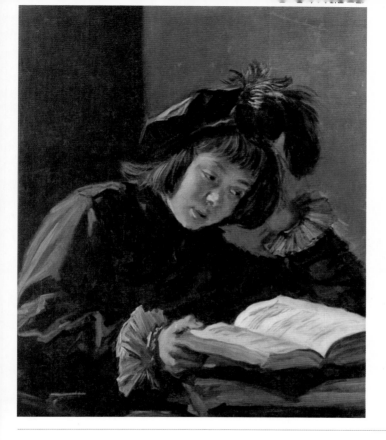

책 읽는 모습은 언제, 누구에게든 멋져 보여요.

네덜란드

March

29

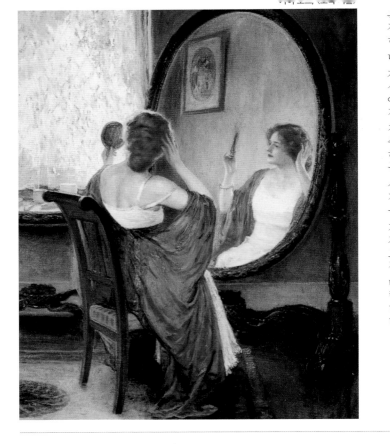

거울 속에 어떤 내가 비치나요? 내 표정과 몸짓뿐 아니라

거울에 보이지 않는 내면을 바라보세요.

온전히 나 자신에게 집중하는 시간을 가져보길 바랍니다.

미국

October

01

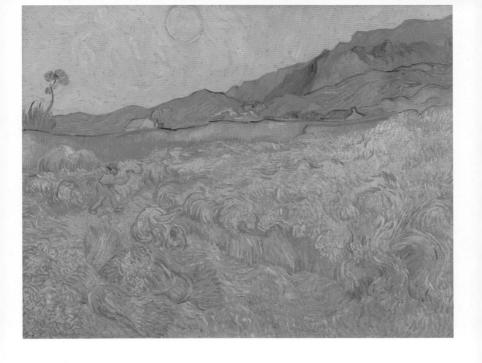

씨를 뿌리는 시기가 있습니다. 힘들어도 씨를 뿌리세요.
수확하는 시기가 오면 농부는 기쁨이 가득하답니다.

네덜란드

March

10

October

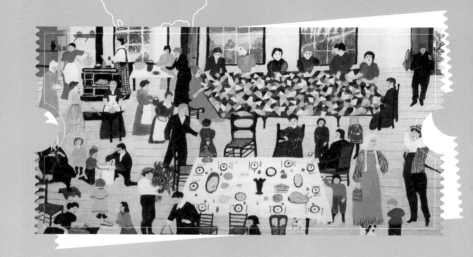

애나 메리 로버트슨 모지스가
있는 아메리카

좋아하는 일을 천천히 하세요,
때로 삶이 재촉하더라도 서두르지 마세요.

- 애나 메리 로버트슨 모지스

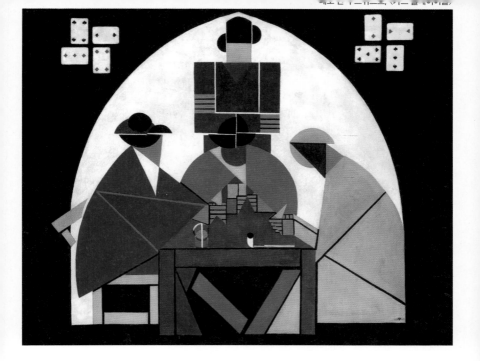

"인간은 패배할 때 끝나는 것이 아니라 포기할 때 끝난다."
- 리처드 닉슨

네덜란드

March

31

푸른색과 흰색의 상승적인 표현은 우리의 감각을 일깨우고 몸의 긴장감을 높여 단합된 에너지를 느끼게 합니다.

독일

September

30

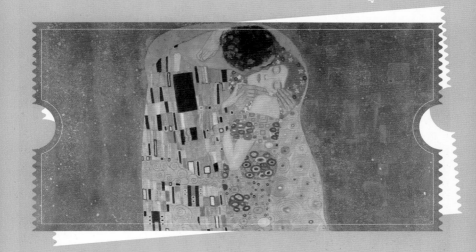

구스타프 클림트가 있는
오스트리아

나는 특별할 게 전혀 없는 사람이다.
나는 화가이고, 매일 아침부터 저녁까지 그림을 그릴 뿐이다.

- 구스타프 클림트

"우정은 날개 없는 사랑이다."
- 바이런

September

29

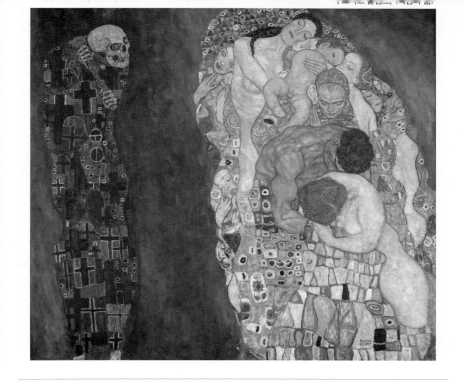

인생은 누구에게나 탄생과 죽음이라는 결과를 놓고 진행하게 합니다.

오스트리아 | April

* 카스파르 다비트 프리드리히, 〈안개 낀 바다 위의 방랑자〉

안개 낀 바다를 보며 나의 감정을 쏟아냅니다.

다시 일상으로 복귀할 힘이 되어줄 거예요.

독일 | September

28

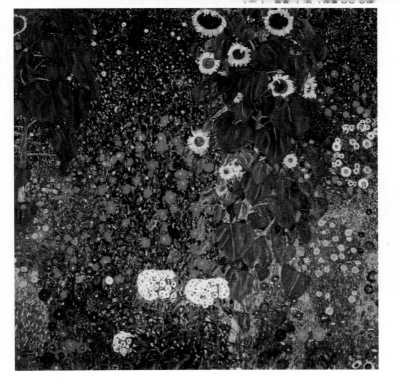

다양성은 혼란을 줄 때도 있지만, 서로의 다양성이 어울려 조화를 이루면서 새로운 모습을 갖추기도 합니다.

오스트리아

April

02

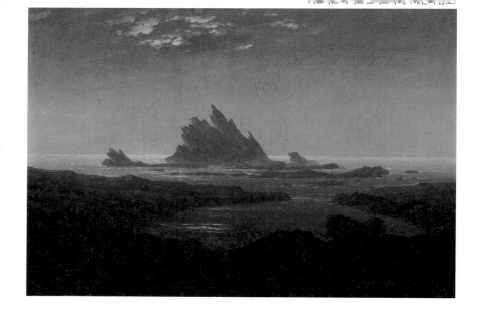

살면서 암초를 만날 수도 있습니다.
그럴 땐 최대한 침착하게 해결 방법을 찾아봅시다.
생각지 못했던 돌파구가 생길지 모르니까요.

독일

September

27

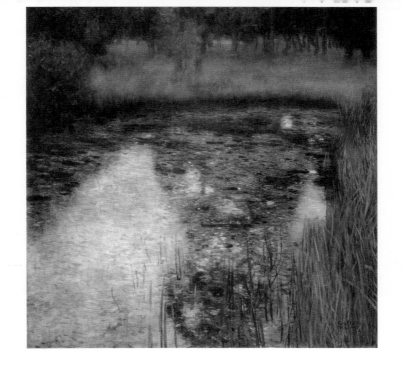

"예술이란 당신의 생각들을 둘러싼 한줄기 선이다."
- 구스타프 클림트

오스트리아 | April

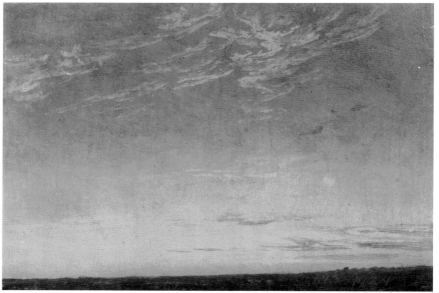

바라보는 것만으로도 마음을 지그시 다독여주는, 그런 그림.

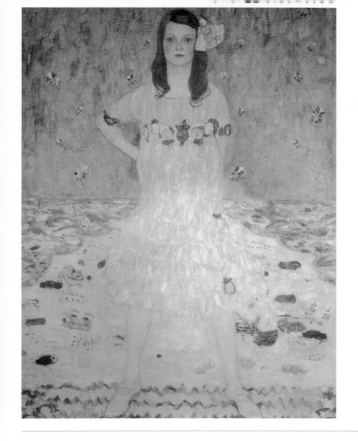

당당한 모습에서 나의 자존감이 표현됩니다.

위축되지 말고 우리 당당해져요.

오스트리아 | April

04

성공은 시련 너머에 있기 마련입니다. 그림 속 흰 절벽 너머를 바라보세요, 그곳에 당신의 성공이 있습니다.

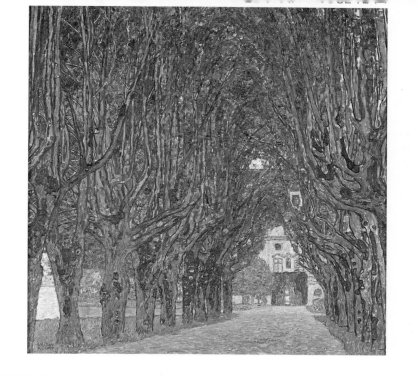

길 끝의 노란 집은 이 산책로를 지나면 들어갈 수 있는 목적지입니다.
당신의 목적지는 어디인가요?

오스트리아 | April

05

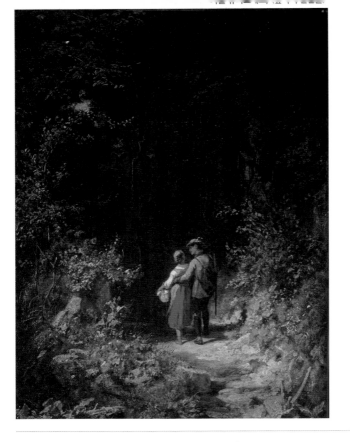

"금속은 소리로 그 재질을 알 수 있지만,
사랑은 대화를 통해서 서로의 존재를 확인해야 한다."

– 발타자르 그라시안

독일 | September

24

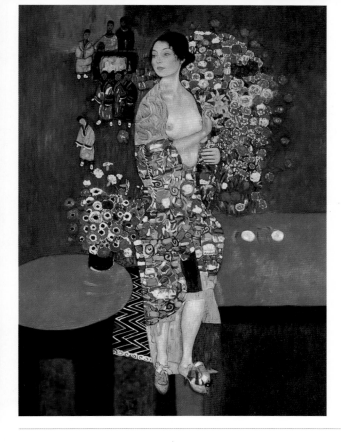

오스트리아　　　|　　April

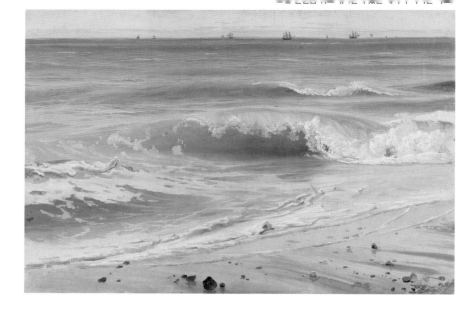

나의 상처와 아픔을 이 몰아치는 파도에 실어 멀리 떠나보내세요.

독일

September

23

우리의 마음이 요동치고 생각이 많아질 때 가만히 이 그림을 들여다보세요.

오스트리아 | April

07

에른스트 루트비히 키르히너, 〈춤을 추는 여인들 소리들〉

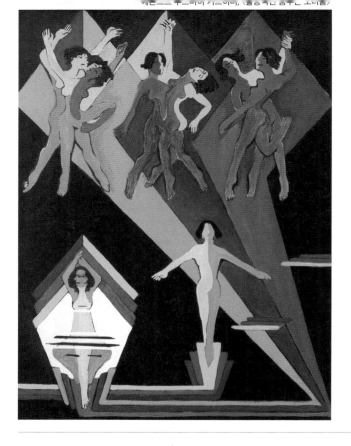

다양한 몸의 움직임을 스스로 느껴보세요.

독일 | September

22

자연의 공간 안에서 치유를 맛봅니다.

오스트리아 | April

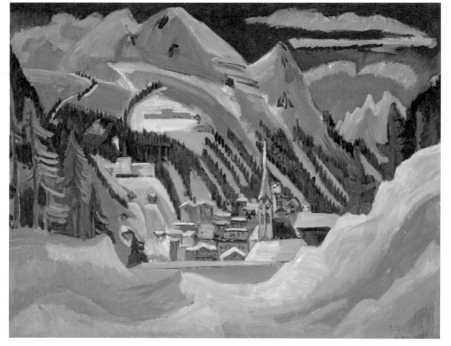

동화 속 같은 풍경이 아름답지 않나요?
나를 동심의 세계로 이끌 동화를 떠올려보세요.

독일 | September

21

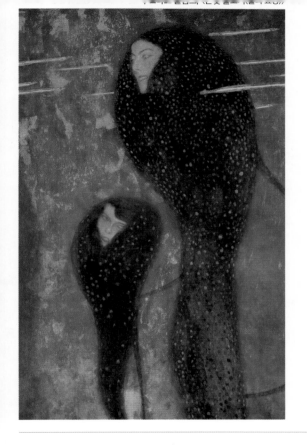

우리의 마음에는 선과 악이 항상 존재합니다.
그러니 선이 악을 이길 수 있도록
마음 챙김 훈련을 항상 해야 합니다.

오스트리아

April

09

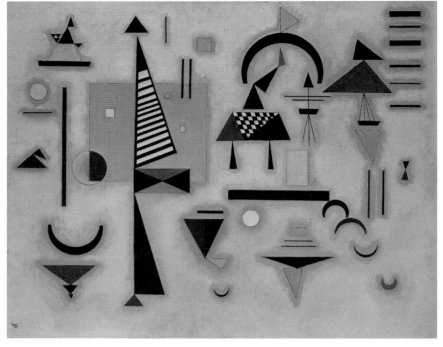

말 없는 분홍색 네모가 묵묵히 자리를 지키고 있는
이 그림의 제목은 〈확고한 분홍〉입니다. 숨은 유머가 확고한 그림이죠?
웃음은 초조함뿐 아니라 불안감과 스트레스를 없애주는 좋은 방법입니다.

독일 | September

20

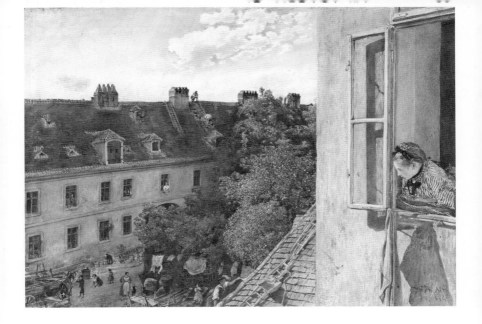

내 문제가 심각하게 느껴질 때면 조금 더 거리를 두고 상황을 살펴보세요.
저 멀리의 사람들과 풍경을 바라봐도 좋습니다.
내 문제가 작게 보이기 시작할 거예요.

오스트리아 | April

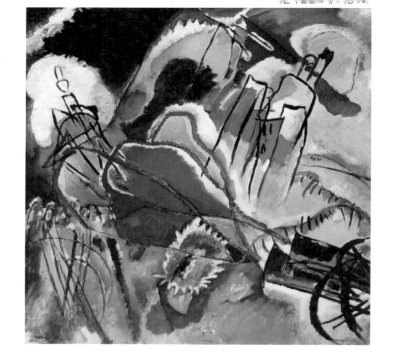

"색은 영혼에 떨림을 줌으로써, 영혼에 직접적으로 영향을 미치는 힘이다."
- 바실리 칸딘스키

독일

September

오늘의 소박한 목표.

남과 비교하는 대신 자신만의 자존감 높이기.

비교하는 마음 다스리기.

오스트리아

April

11

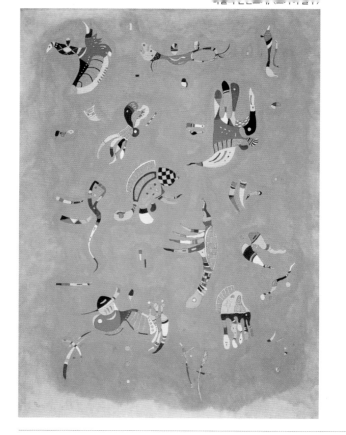

생각이 굳어버린 것 같은 하루.

푸른 하늘을 떠올리며 유연하고 자유롭게

상상의 나래를 펼쳐봅시다.

독일

September

18

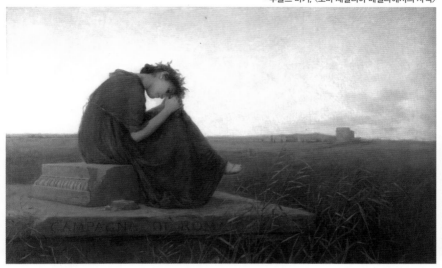

• 루돌프 바커, 〈로마 체칠리아 메텔라에서의 사색〉

나만의 시간을 꼭 가지세요.

오스트리아

April

12

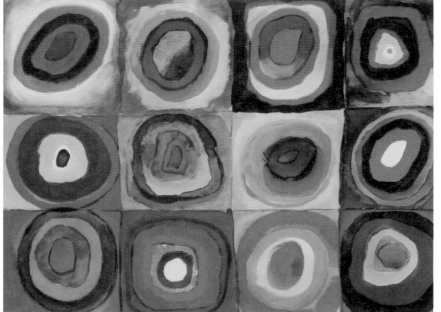

원과 붉은색은 우리의 에너지를 높여줍니다.
기운 없는 하루, 이 그림으로 다시 힘내볼까요?

독일　　　　　　　　　│　　September　　　　　　17

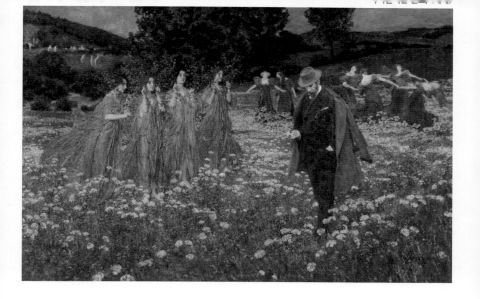

당신은 혼자가 아닙니다.
힘을 내세요.
당신을 응원합니다.

April

13

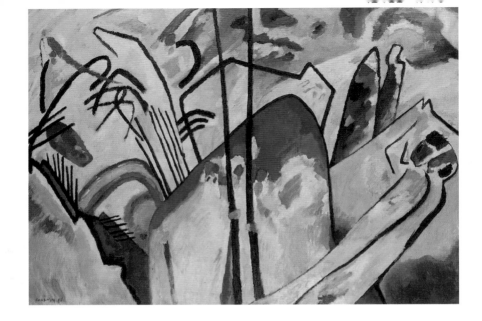

딱딱하게 굳은 두뇌를 말랑말랑하게 만들 시간입니다.
그림을 보고 상상력을 발휘해보세요.

독일

September

16

여럿이 힘을 합치면 힘든 일도 조금은 가볍고 즐거워지지 않을까요?

오스트리아 | April

14

정신이 산만한 하루라면 이 그림에 주목하세요.
흑백은 확실한 색의 대비와 형태를 통해 강한 시각적 자극을 주어
집중력을 높여준답니다.

독일　　　　　　　　　　　　　September

15

• 막시밀리안 렌츠, 〈금빛 가을〉

즐겁게 무겁지 않게 하루를 시작해보는 것은 어떨까요?

오스트리아 | April | 15

창문을 열고 환기를 시킨 뒤 하루를 시작해보세요.
오늘 아침은 분명 어제보다 더 상쾌할 거예요.

독일 | September

14

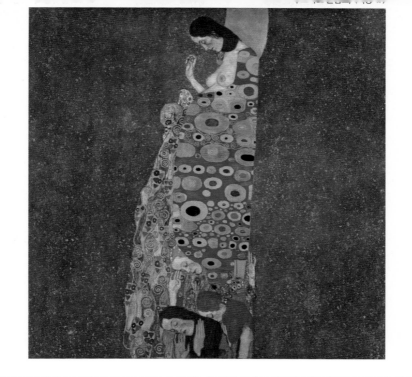

이 여인의 발아래에는 아이가 무사히 태어나기를 기도하는 듯한
여인의 모습이 담겨 있습니다. 희망을 간직한 하루를 시작해보세요.

오스트리아 | April

16

무기력한 마음이 드는 하루라면
잠시 사람 만나는 것을 멈춰도 괜찮아요.

독일 | September

13

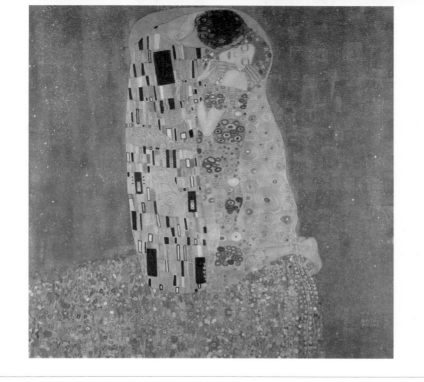

"사랑은 손을 잡는 것으로 시작되지만, 마음을 잡는 것으로 이어집니다."
– 마이어 엘먼

오스트리아

April

17

때론 열정적인 댄서의 움직임이 나에게도 필요하지 않을까요?

September

12

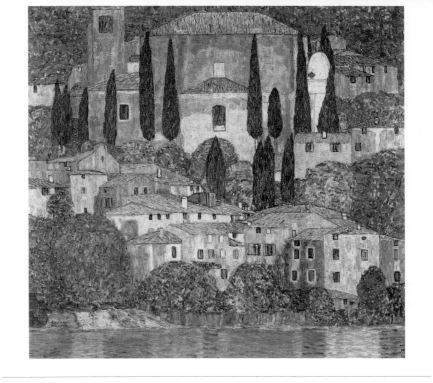

내 이웃이, 내 주변인이 어떤 상황인지 알고 있나요?
오늘은 연락 한번 해보는 거 어떨까요?

오스트리아

April

18

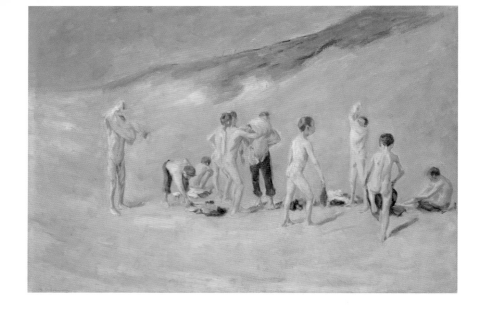

오늘 쌓인 피로가 있다면
목욕과 함께 시원하게 씻어 내리는 거 어때요?

독일 | September

11

신중히 결정을 내려야 할 때,
먼저 혼자만의 시간을 두고 여유를 가져보세요.

오스트리아 | April

19

나만의 취미를 하나 시작해보는 건 어떨까요?

독일 | September

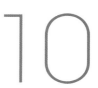

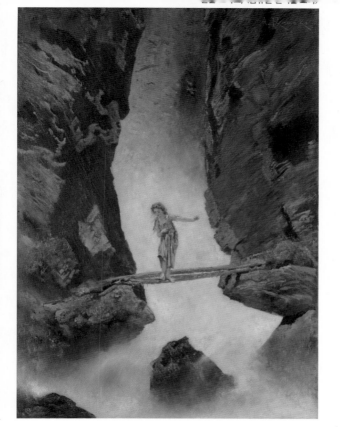

불안한 마음은 최대한 접어두고, 집중해서 최선을 다해봅시다. 좋은 결과가 있을 거예요.

오스트리아 | April

20

귀찮아도 가끔은 사람들과 함께 어울리는 시간이 필요해요.

독일

September

09

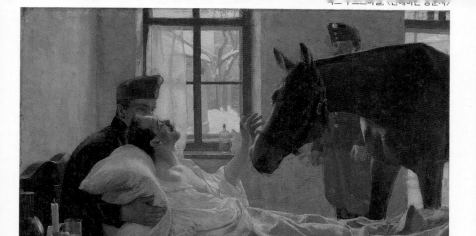

절망에 지지 말고 용기를 내세요.

오스트리아 | April

21

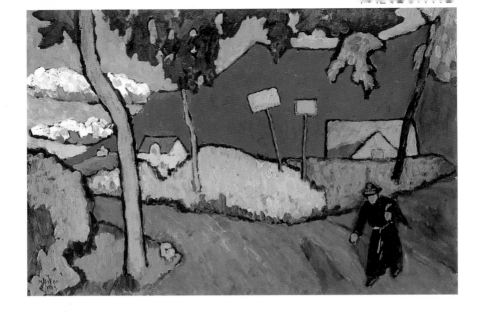

"나는 내 세대의 여학생이 일기를 쓰는 것처럼 스케치북을 드로잉으로 채웠다.
내 그림은 내 삶의 순간들이다."
- 가브리엘레 뮌터

독일 September

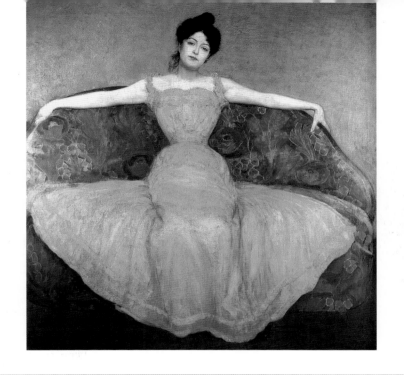

세상이 정한 기준과 잣대에서 벗어나
자신의 본질에 집중해보세요.

오스트리아 | April

22

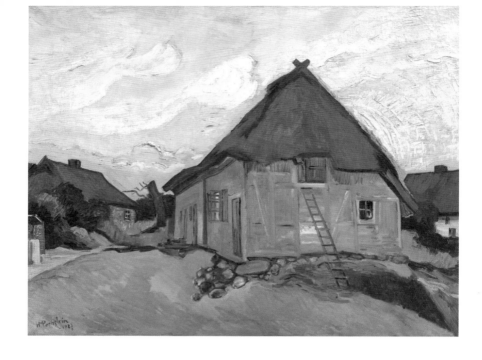

차분하고 조용하게 하루를 정리해보는 시간.

독일 | September

07

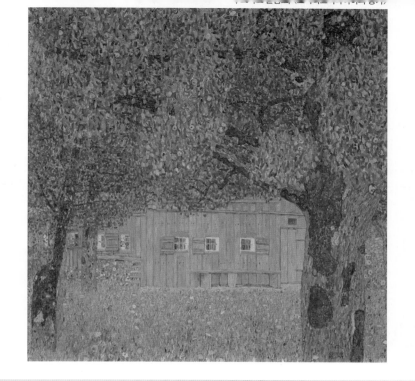

자기 긍정은 행복의 원동력이 될 수 있습니다.
내 마음의 창문을 활짝 열어보아요.

오스트리아 | April

23

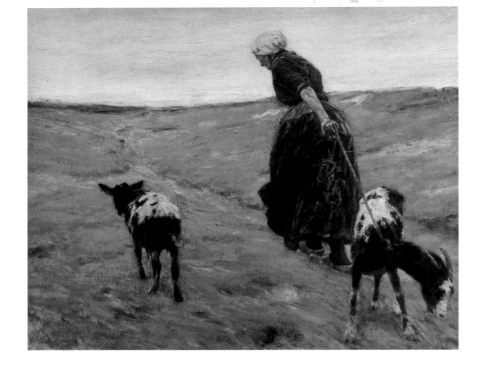

성실하게 보낸 현재의 시간들이 내가 꿈꾸는
우리의 미래를 열어줄 것입니다.

독일 | September

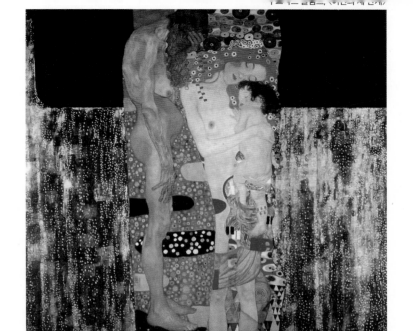

여인의 삶의 모습이 우리를 진지한 생의 한가운데에 있게 합니다.

오스트리아 | April

24

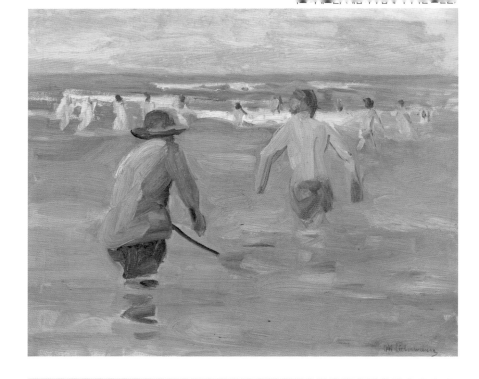

목표를 향해 한 걸음씩 나아가면서도 즐거울 수 있다면
이보다 더한 행복이 있을까요?

독일 September

05

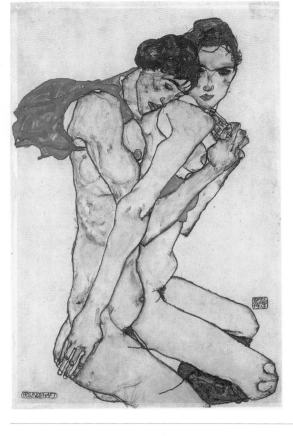

'친구'란 '내 슬픔을 등에 지고 가는 자'라는 뜻이다.

— 인디언 속담

오스트리아 | April

25

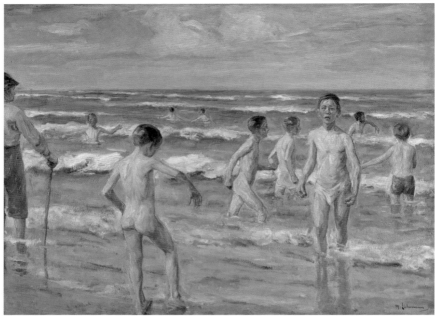

나를 속박했던 것들을 모두 벗어던지고
오늘만큼은 자유를 만끽해보는 게 어때요?

독일

September

04

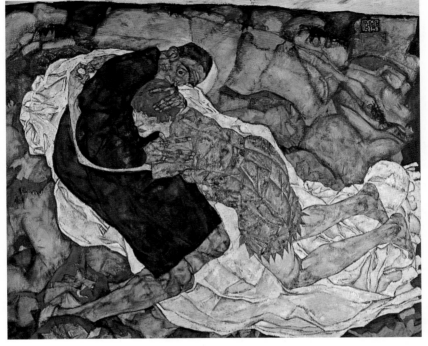

아물지 않는 상처를 드러내는 것 또한 용기가 필요합니다.

오스트리아 | April

26

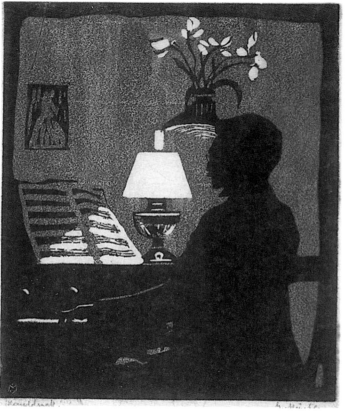

나를 위로해주는 음악과 함께,

오늘 있었던 힘든 일들을 모두 날려보아요.

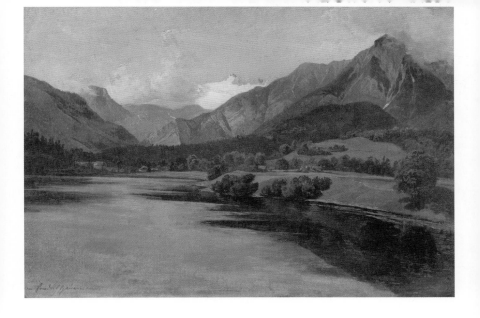

"조용한 물이 깊이 흐른다."
- 존 릴리

오스트리아 | April

27

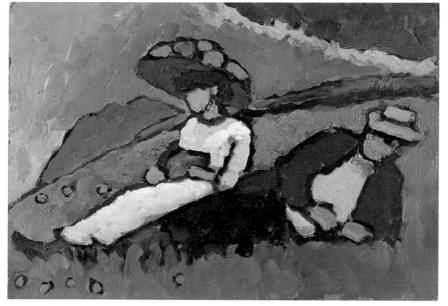

"인간의 감정은 누군가를 만날 때와 헤어질 때
가장 순수하며 가장 빛이 난다."

- 장 파울

독일 September 02

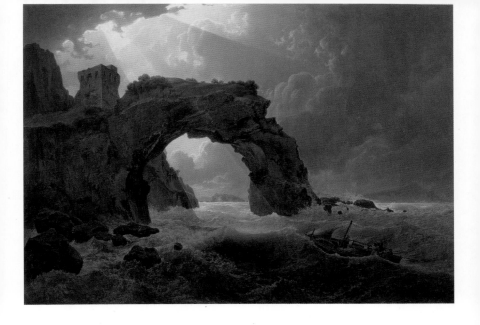

폭풍은 우리를 두렵게 합니다.
하지만 배가 흔들리고 풍랑이 일어도 마음을 다잡고
지금 하고 있는 나 자신과의 싸움을 잘 이겨내시기를 바랍니다.

오스트리아 | April

28

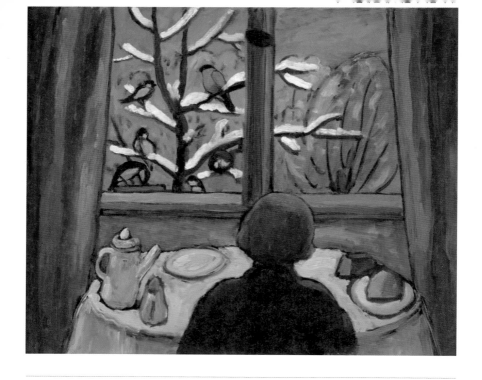

"인생에서 가장 중요한 일은 자기를 발견하는 것이다."
- 프리드쇼프 난센

독일 September

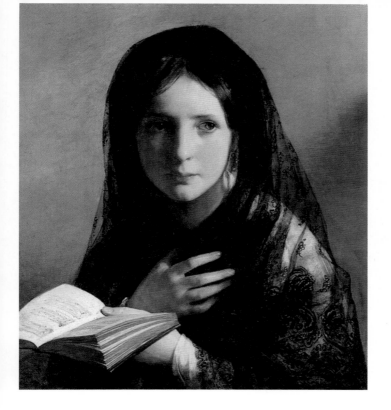

"인내할 수 있는 사람은 그가 바라는 것은 무엇이든 손에 넣을 수 있다."

― 벤저민 프랭클린

오스트리아 | April

29

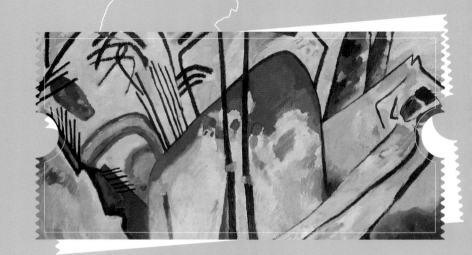

바실리 칸딘스키가 있는 독일

예술에서 반드시 해야 하는 것은 없다. 예술은 자유니까.

- 바실리 칸딘스키

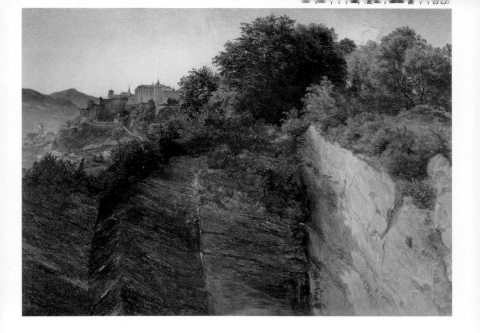

"두려워할 것은 아무것도 없다. 다만 이해해야 하는 것이 있을 뿐이다."
- 마리 퀴리

오스트리아 | April | 30

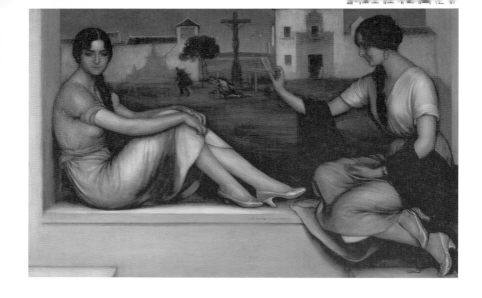

"용기 있는 자로 살아라. 운이 따라주지 않는다면
용기 있는 가슴으로 불행에 맞서라."

- 키케로

스페인 August

31

팔 시네이 메르셰가 있는
헝가리, 체코

모든 예술은 자연의 모방이다.

- 세네카

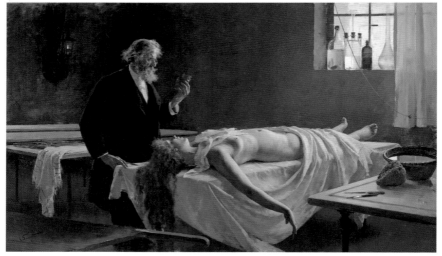

• 엔리케 시모네트, 〈검시 해부〉

"작은 기회로부터 종종 위대한 업적이 시작된다."
- 데모스테네스

스페인 August

30

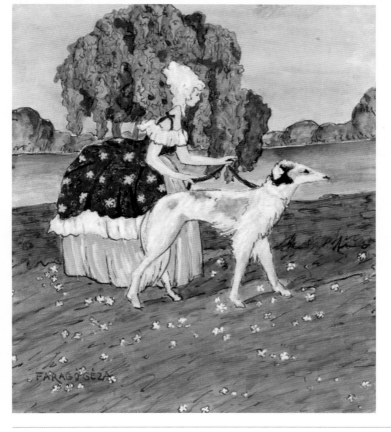

헝가리 | May

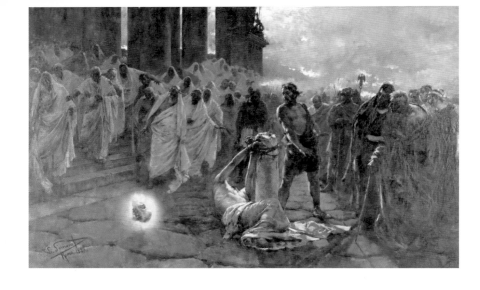

"이룰 수 없는 꿈을 꾸고, 이루어질 수 없는 사랑을 하고,
이길 수 없는 적과 싸우며, 견딜 수 없는 고통을 견디고,
잡을 수 없는 저 하늘의 별을 잡자."

- 미겔 데 세르반테스

스페인 | August

29

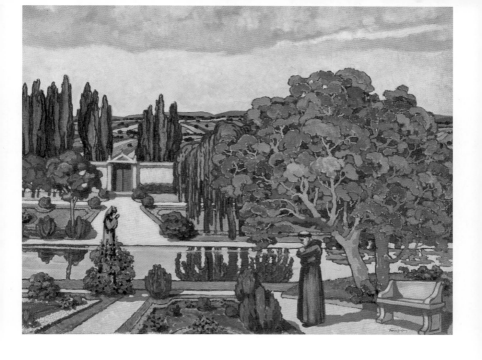

사색하고 기도하고 마음의 정리도 해보는 하루.

헝가리 | May

02

• 엔리케 시모네트, 〈그가 그로 인해 우시다〉

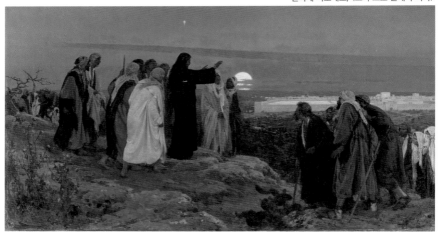

내 문제에서 잠시 떠나 힘든 이웃을 돌아보는 하루는 어떤가요?

스페인 August

28

작고 소소한 것에서도 기쁨과 행복을 느끼는 하루였으면 좋겠습니다.

헝가리 | May

03

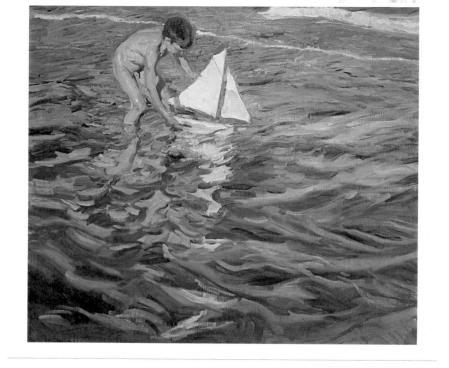

"모든 인상은 순간이기에 빨리 그릴 수밖에 없다.
천천히 그려야 했다면 나는 결코 그릴 수 없었을 것이다."

- 호아킨 소로야

스페인

August

27

"바람과 파도는 항상 가장 유능한 항해자의 편에 선다."
- 에드워드 기번

헝가리 May

04

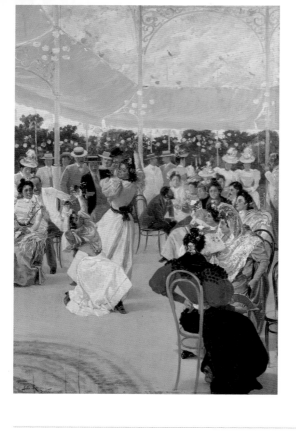

"그대의 하루하루를 그대의 마지막 날이라고 생각하라."

— 호라티우스

스페인

August

26

계절이 선사하는 저마다의 아름다움이 나와 세상을 들뜨게 합니다.

체코 | May

05

끝나지 않을 것 같던 힘든 일도, 나를 버겁게 했던 사람과의 관계도 언젠가는 끝나게 될 때가 있습니다.

스페인

August

25

힘들 때 주저앉지 말고 일어나 춤을 춰 보세요.
기분이 좋아질 거예요.

체코 | May

06

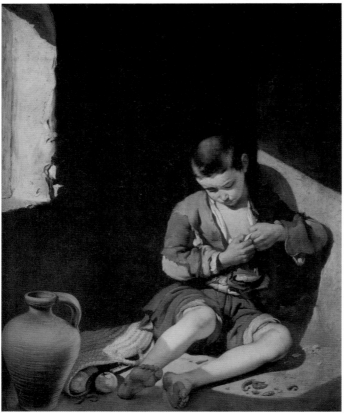

＊바르톨로메 에스테반 무리요, 〈거지 소년〉

소년을 따뜻하게 감싸는 저 빛처럼,

답답하고 열악한 상황에서도 희망을 잃지 않기로 약속해요.

스페인

August

24

"인간은 운명의 포로가 아니라 단지 자기 마음의 포로일 뿐이다."

— 프랭클린 루스벨트

체코 May

07

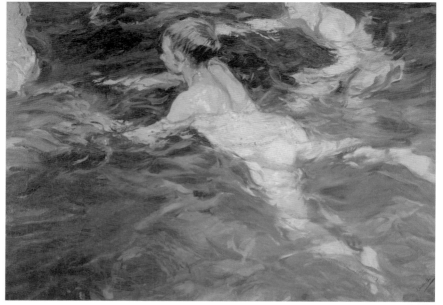

* 호아킨 소로야, 〈하비아(Javea)의 수영하는 아이들〉

무더운 여름입니다. 달아오른 열기도 식힐 겸,
친구들과 시원한 물놀이를 떠나보는 것은 어떨까요?

스페인 | August

23

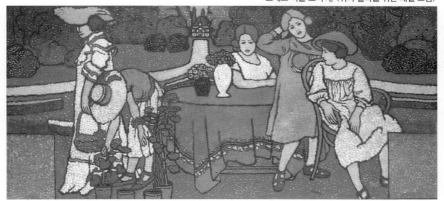

• 요제프 리플 로너이, 〈쉬퍼 빌라를 위한 패널 그림〉

친구와 가족이 있다는 건 삶에 있어 정말 소중한 자산이에요.

헝가리 | May

08

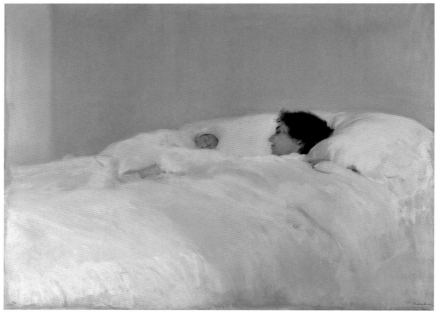

"우리는 부모가 될 때까지 부모의 사랑을 결코 알지 못한다."
- 헨리 워드 비처

스페인

August

22

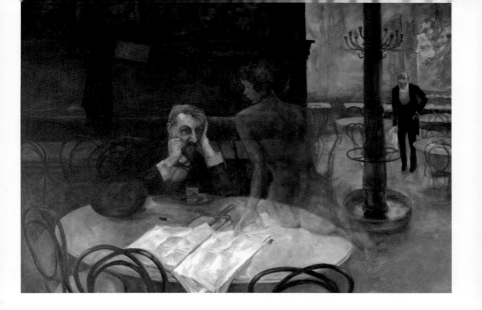

내가 끊어야 하는 일들, 해결해야 하는 일들은 어떤 게 있을까요?

체코

May

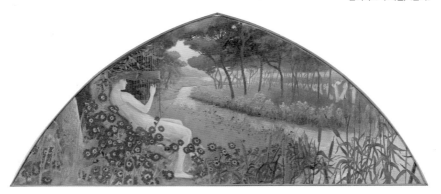

• 산티아고 루시뇰, 〈음악〉

자연의 아름다움은 영혼을 맑게 만드는 음악 소리입니다.

스페인 | August

21

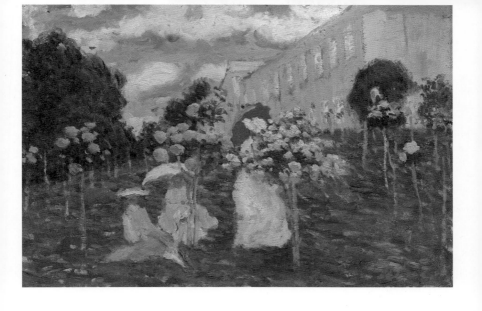

친구와의 야외 나들이는 늘 평범한 일상을 즐겁게 만들어줍니다.

헝가리 | May

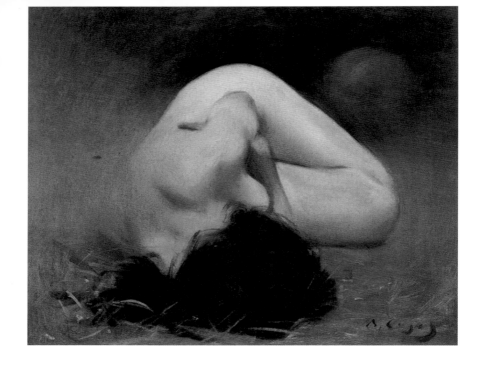

슬픔이 밀려올 때, 가끔은 마음껏 슬퍼해도 괜찮습니다.
슬픔에게도 시간을 주세요.

스페인 August 20

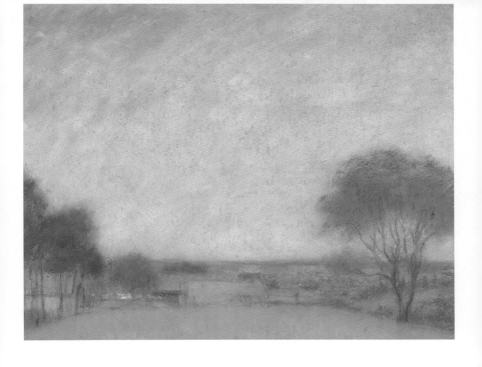

뚜렷하지 않은 풍경에 마음이 더 편할 때가 있어요.
너무 완벽하려고 하지 마세요.

헝가리 | May

11

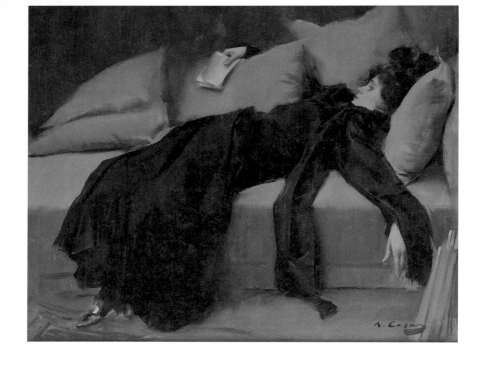

바깥 활동에 너무 많은 에너지와 시간을 보냈다면
오늘 하루는 내게 충실한 시간을 가져보세요.

스페인 | August

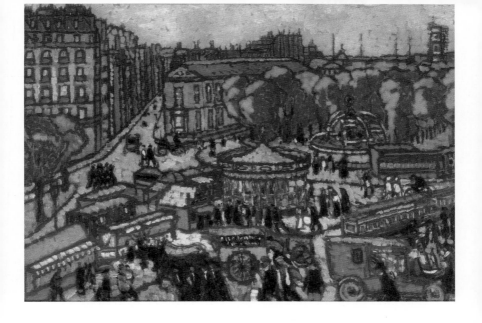

"순간들을 소중히 여기다 보면, 긴 세월은 저절로 흘러간다."
– 마리아 에지워스

헝가리 | May

12

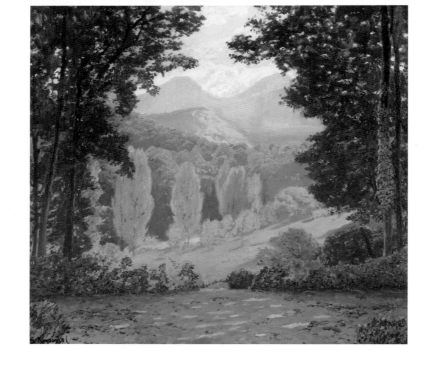

힘들 땐 숲속을 걸으며 하늘을 보세요.

스페인 | August

18

*요세프 리플 로나이, 〈새장을 들고 있는 여인〉

"나는 젊음이요, 나는 기쁨이요, 나는 알에서 갓 깬 작은 새다."

— 제임스 M. 배리

형가리

May

13

오늘 있었던 아름다운 광경이나 즐거웠던 일들을
그림 속 저 화가처럼 기록으로 남겨보세요.

스페인 | August

17

스트레스가 가득할 때 이 그림을 보세요.
잠시 스트레스 없는 여행을 떠납니다.

헝가리 | May

14

• 디에고 벨라스케스, 〈궁정의 시녀들〉

고야, 피카소, 달리가 패러디할 만큼 세계 유명 화가들의 사랑을 받은 작품입니다. 누군가에게 영감을 줄 수 있는 하루를 보내볼까요?

스페인 | August

16

붉은색 양귀비,
생명력이 넘치지 않나요?
좋은 에너지를 샘솟게 해주는 그림입니다.

헝가리 | May

15

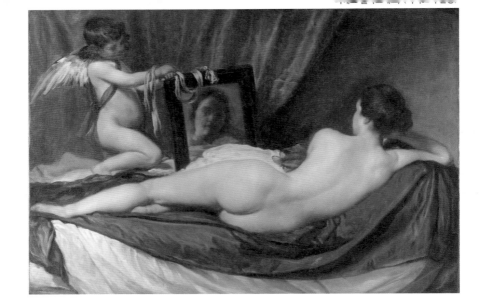

비너스는 자신의 아름다움을 인식하고 있었기 때문에
남들의 칭찬을 이해할 수 있었답니다.
오늘 하루, 거울을 보며 스스로에게 '아름답다'고 이야기해주세요.

스페인 August 15

볕 좋은 날은 옷을 말리기 좋은 날.
일상의 소소한 기쁨을 느껴보세요.

헝가리

May

16

고된 여행길도 든든한 이와 함께라면 즐거울 거예요.

스페인 · August · 14

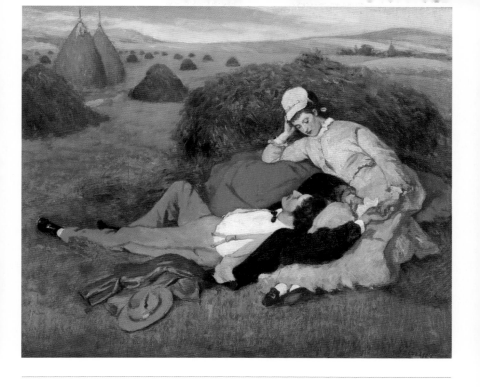

"함께 있을 때 웃음이 나오지 않는 사람과는 결코 진정한 사랑에 빠질 수 없다."
- 아그네스 리플라이어

헝가리 May 17

"산고를 겪어야 새 생명이 태어나고 꽃샘추위를 겪어야
봄이 오며 어둠이 지나야 새벽이 온다."

- 김구

스페인 | August

13

좋은 사람과 함께하면 힘든 일도 그 강도가 반으로 줄지요.

헝가리

May

18

그림을 본 뒤 두 눈을 감고 강렬한 바다가 건네는 잔잔한 위로를 느껴보세요.

스페인 | August

12

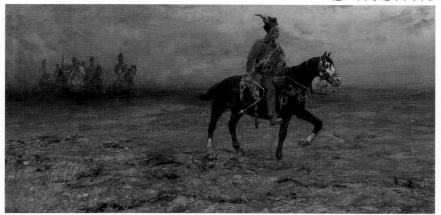

• 러슬로 퍼터키, 〈헝가리 라이더〉

리더가 된다는 건 두려움을 이기고 앞장서 나아간다는 것.

헝가리 | May

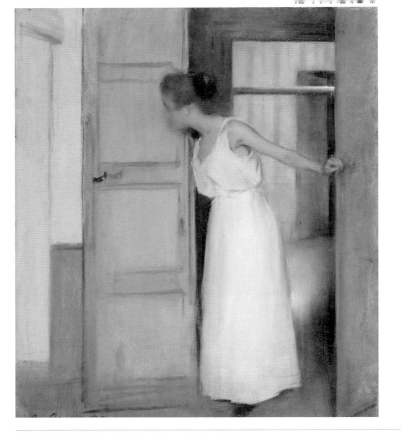

이 문을 열고 나갈지 다시 닫고 들어갈지는 나의 선택입니다.

스페인

August

11

"희망은 인간의 가슴속에서 영원하게 샘솟는다."
- 알렉산더 포프

헝가리 | May

20

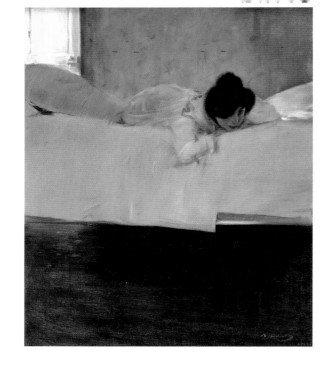

가끔은 게으를 필요도 있답니다.

스페인 | August

10

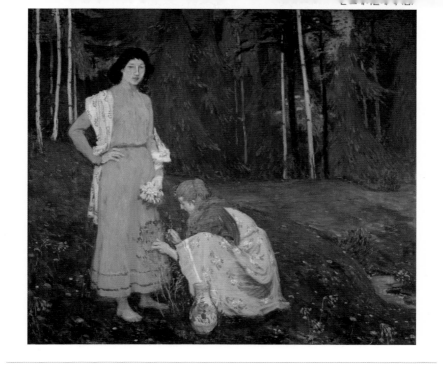

"모든 것들이 숨을 죽이지만 봄만은 예외다.
봄은 그 어느 때보다도 더 힘차게 치솟아 오른다."

- B.M 바우어

체코 | May

21

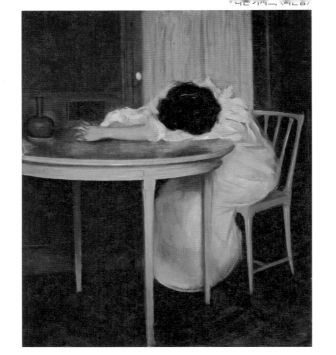

라몬 카사스, 〈회드름〉

누적된 피로를 풀고 편안해질 수 있는 방법에는
무엇이 있을지 생각해보세요.

스페인 | August

"꿈은 이루어진다. 이루어질 가능성이 없었다면
애초에 자연이 우리를 꿈꾸게 하지도 않았을 것이다."

- 존 업다이크

체코 | May

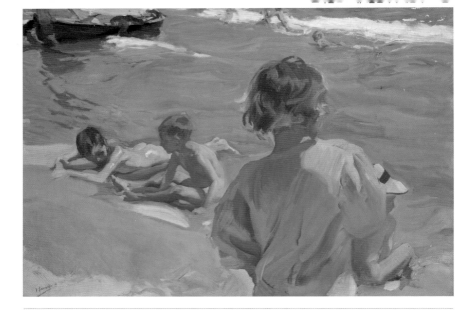

"일하는 시간과 노는 시간을 뚜렷이 구분하라.
시간의 중요성을 이해하고 매 순간을 즐겁게 보내고 유용하게 활용하라.
그러면 젊은 날은 유쾌함으로 가득 찰 것이고 늙어서도
후회할 일이 적어질 것이며 비록 가난할 때라도
인생을 아름답게 살아갈 수 있을 것이다."

- 루이자 메이 올컷

스페인 | August

편안함이 느껴지는 자연 속 풍경.
당신이 향하고 싶은 여행지는 어디인가요?

체코

May

23

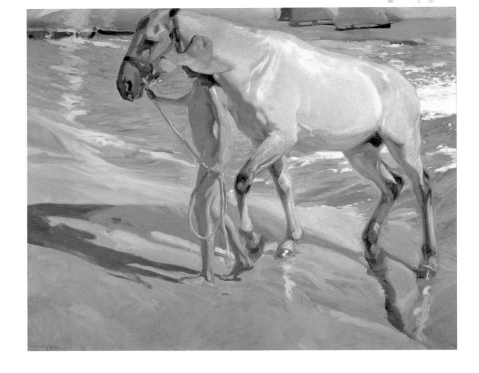

꼭 말을 하지 않아도, 곁에 있는 것만으로 위로가 되는 존재가 있나요?

스페인 | August

"어릴 적 나에겐 정말 많은 꿈이 있었고, 그 꿈의 대부분은 많은 책을 읽을 기회가 많았기에 가능했다고 생각한다."

ㅡ 빌 게이츠

체코 | May

24

・ 호아킨 소로야, 〈돛 만들기〉

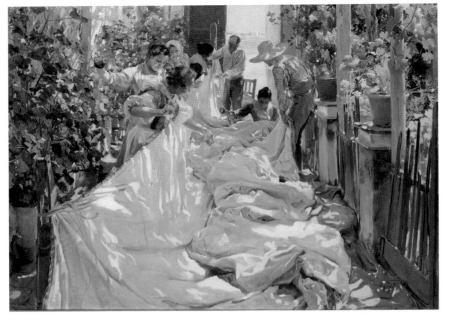

"나에게 여섯 시간을 주며 나무를 자르라고 한다면,
처음 네 시간은 도끼를 가는 데 쓸 것이다."

– 에이브러햄 링컨

스페인 | August

"이 세상에 열정 없이 이루어진 위대한 것은 없다."

- 게오르크 빌헬름

체코 | May | 25

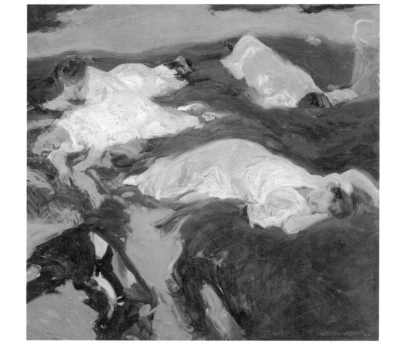

풀밭 위에서 평화로운 낮잠 시간.
충분한 수면은 우리의 신체뿐만 아니라 정서도 안정시킵니다.

스페인 | August

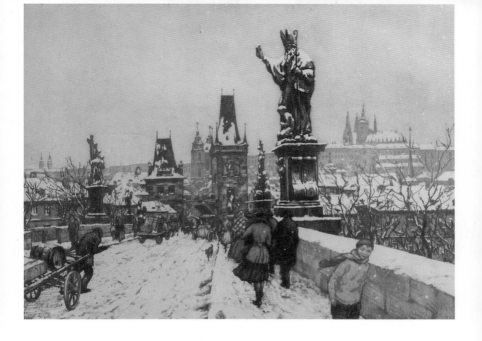

"겨울이 없다면 봄은 그리 즐겁지 않을 것이다. 때때로 고난을 맛보지 않으면
성공이 그리 반갑지 않을 것이다."

- 앤 브래드스트리트

체코 | May

26

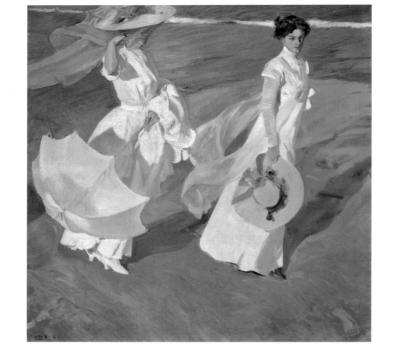

새로운 아이디어를 얻고 싶은 날.
천천히 산책하면 생각을 환기하는 데 도움이 될 거예요.

스페인 | August

04

"봄이란 설사 눈 녹은 진창물에 발이 빠졌다 하더라도, 휘파람을 불고 싶은 때이다."

- 더그 라슨

체코　　　　　May

27

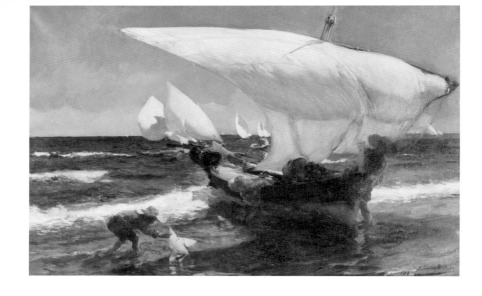

항해를 시작하기 전에는 배를 철저히 점검해야 합니다.
오늘 무엇을 계획하고 무엇을 준비했나요?

스페인 | August

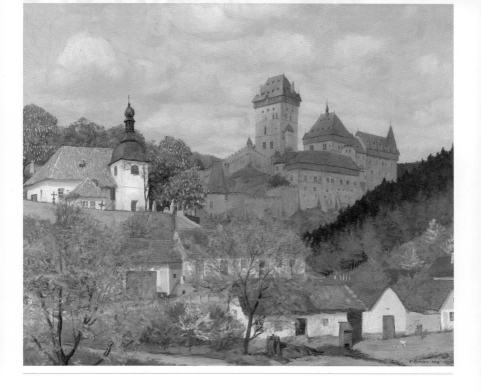

고향 풍경을 떠올려보세요. 내 마음의 안식처는 어디인가요?

| 체코 | May | 28 |

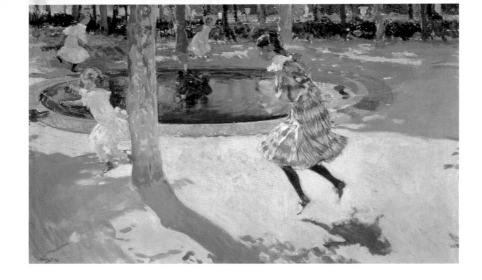

하늘 파란 날, 빨간 액세서리를 지니고 밖으로 나가보세요.
빨간색은 역동적이고
활발한 느낌을 끌어 올리는 치료 효과가 있습니다.

스페인

August

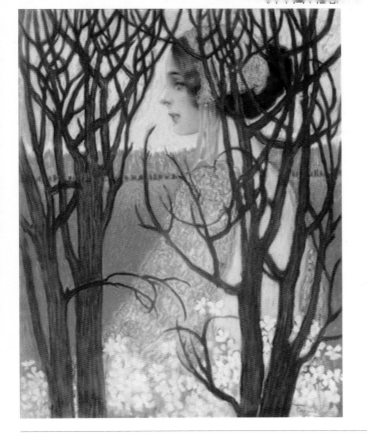

"낙관주의자란 봄이 인간으로 태어난 것이다."

- 수전 비소넷

헝가리 | May

29

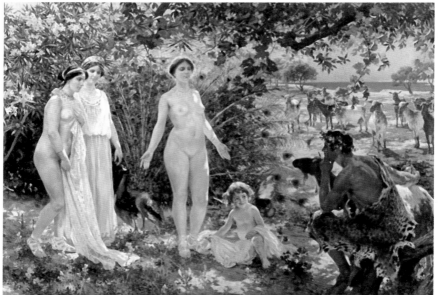

자연과 인간이 편안하게 친구가 되는 순간.
보기만 해도 평화로움이 느껴지지 않나요?

스페인 | August

"모방해서 성공하는 것보다 독창적으로 실패하는 게 더 낫다."

— 허먼 멜빌

체코

May

30

호아킨 소로야가 있는 스페인

내 풍경은 발렌시아의 해변이다.

- 호아킨 소로야

나무, 꽃 한 조각 한 조각이 어울려
하나의 자연이 되었네요.

체코 | May

31

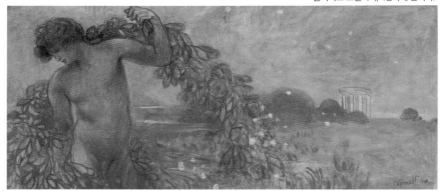

• 플리니오 노멜리니, 〈생각에 잠기다〉

홀로 있는 시간들이 다 외로운 건 아닙니다.

이탈리아 | July

31

쿠노 아미에트가 있는 스위스

폭풍은 지나갈 테니, 그동안은 비 내려도 괜찮아.

- 오스카 와일드

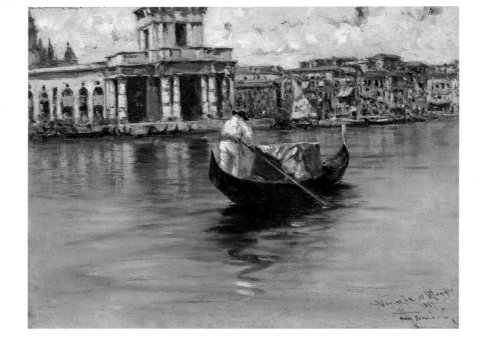

목적지로 가는 길은 많은 법이다.

– 인디언 속담

이탈리아

July

30

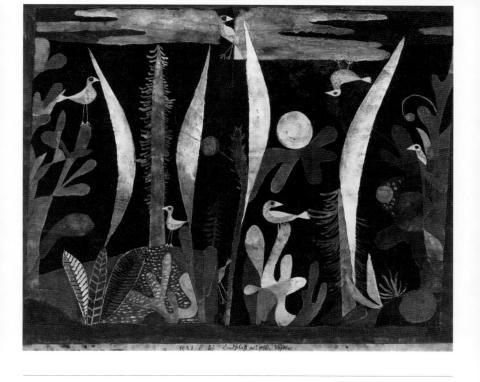

자연 속 생명체는 각자의 모습과 소리로 세상에 말을 건넵니다.

스위스 | June

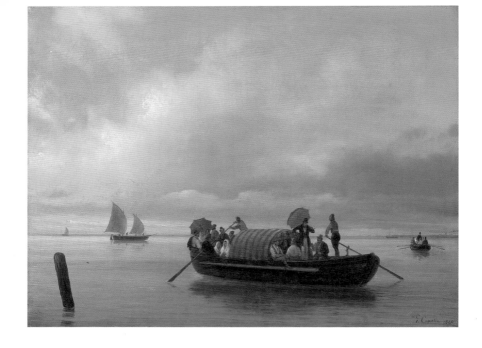

여행은 우리의 몸과 마음을 긴장시키기도 위로하기도 합니다.
오늘의 여행은 내게 무엇을 선사할까요?

이탈리아

July

29

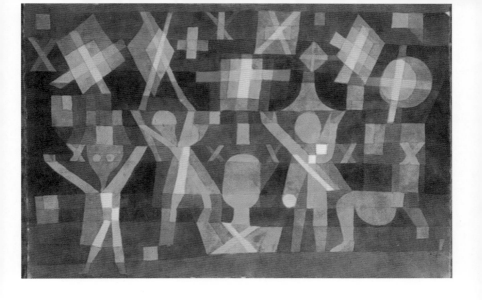

"나는 이 세상의 언어만으로 이해되지 않을 것이다.
나는 죽은 자와도, 아직 태어나지 않은 자와도 행복하게 살 수 있기 때문이다.
여느 사람보다 창조의 핵심에 가까워지기는 했으나,
아직 충분하다고 말할 수는 없다."

- 파울 클레의 묘비명

스위스 | June

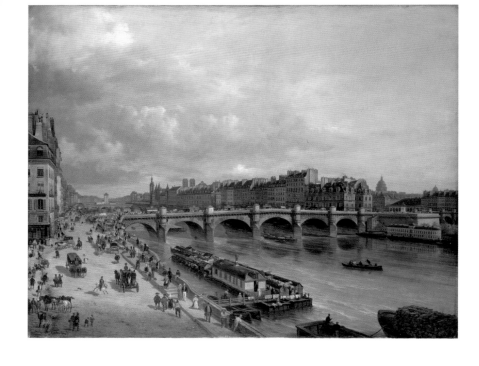

"산다는 것 그것은 치열한 전투이다."
- 로맹 롤랑

이탈리아 July

28

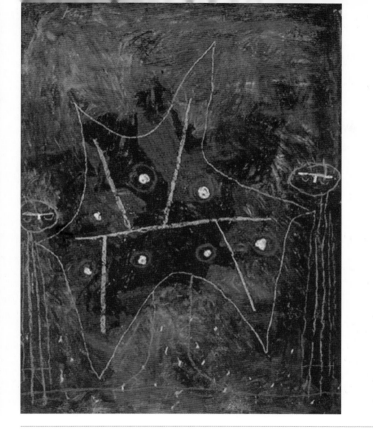

양쪽에 선 두 사람이 서로를 보면서

이별 모양의 나무 한 그루를 잘 보호합니다.

약한 존재들이 서로에게 든든한 보호막이 되어주었네요.

스위스 | June

03

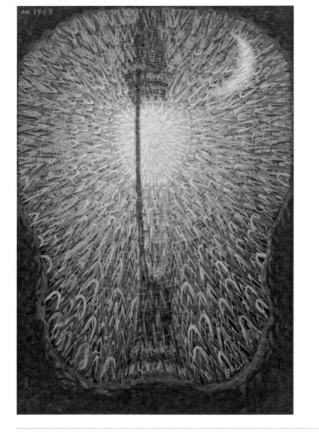

어두운 밤의 가로등은 달빛보다 더 강렬한 보호의 빛을 줍니다.

당신의 마음을 밝히는 가로등은 무엇인가요?

이탈리아 | July

27

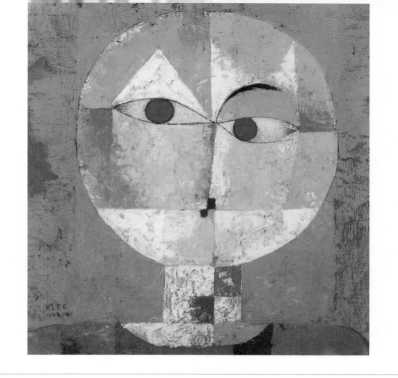

"한쪽 눈은 보고, 다른 쪽 눈은 느낀다."
- 파울 클레

스위스 | June

04

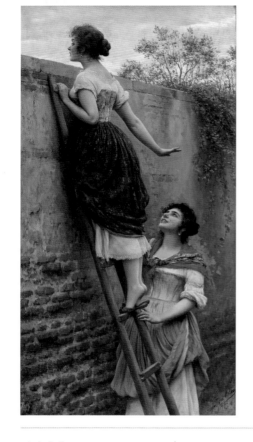

강렬한 호기심은 매사에 도전하게 하며,
세상을 보는 눈을 키워줍니다.

이탈리아

July

26

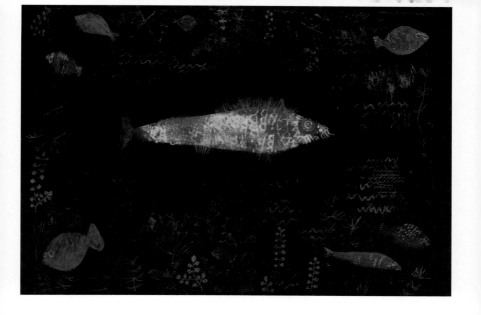

깜깜한 바닷속에서 빛을 발하는 황금 물고기처럼,
우리도 어둠 속에서 희망을 잃지 않기로.

스위스 | June

05

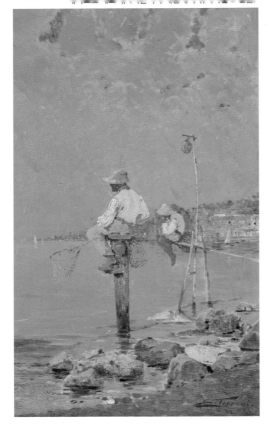

"고통이 남기고 간 뒤를 보라!
고난이 지나면 반드시 기쁨이 스며든다."

— 요한 볼프강 폰 괴테

이탈리아　　　　　｜　　　　　July

25

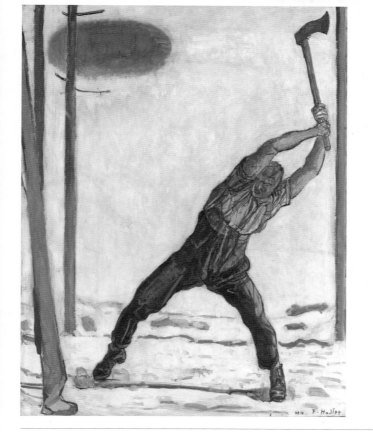

있는 힘을 다해 집중하면 이번에는 넘어가겠죠.
끝까지 집중해볼까요?

스위스 June

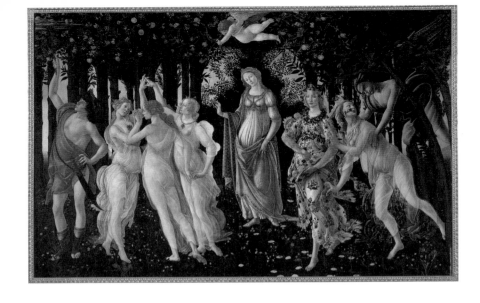

"삶이 있는 한 희망은 있다."
- 키케로

이탈리아 July 24

"하루는 아침에 일어나서 생각한 만큼 이루어진다."

— 카를 힐티

스위스 | June

07

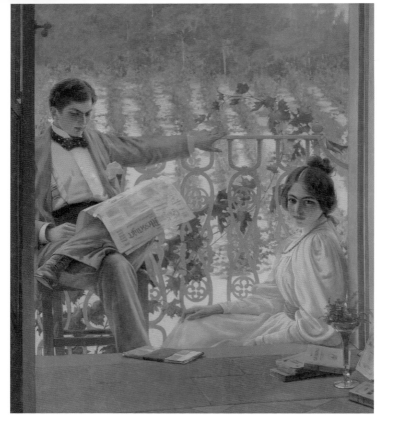

바쁜 오전 일정을 마치고 나면, 느긋한 오후의 여유를 즐겨 보는 것은 어떨까요?

이탈리아

July

23

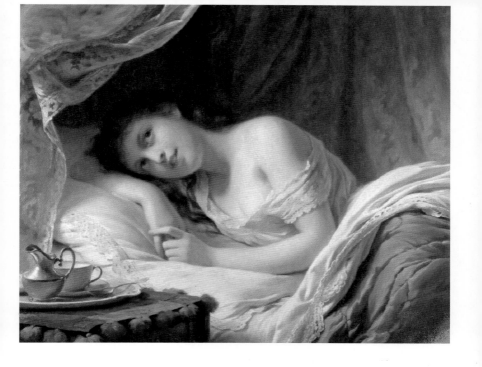

사소한 것에 의미를 부여하고 설렘으로 잠 못 이루는 밤.
이런 게 사랑일까?

스위스 | June

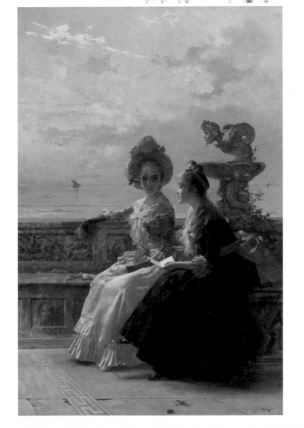

"친구에게 속는 것보다
친구를 믿지 않는 것이 더 부끄러운 일이다."

— 프랑수아 드 라로슈푸코

이탈리아

July

22

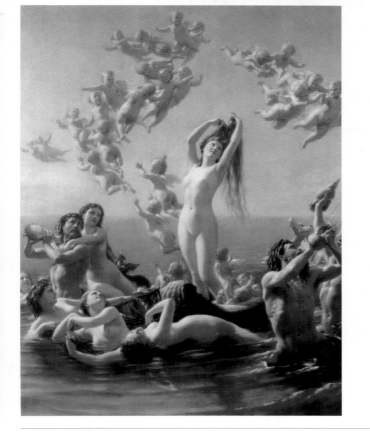

"세상을 보는 데는 두 가지 방법이 있다. 하나는 기적은 없다고 생각하며 사는 것이고, 다른 하나는 모든 것이 기적이라 생각하며 사는 것이다."

— 알베르트 아인슈타인

스위스 | June

09

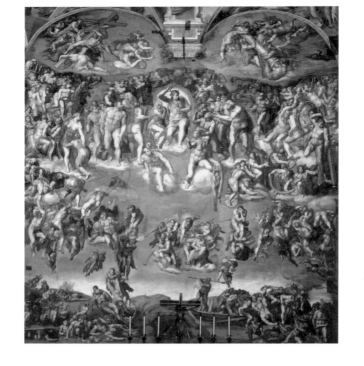

"내가 헛되이 보낸 오늘은 어제 죽어가던 이가 그토록 갈망하던 내일이다."
- 소포클레스

이탈리아

July

21

곤히 잠든 아이 모습에서 우리도 편안함을 느낍니다.
휴식이 필요할 때면 경직된 몸을 이완해보세요.

스위스 | June

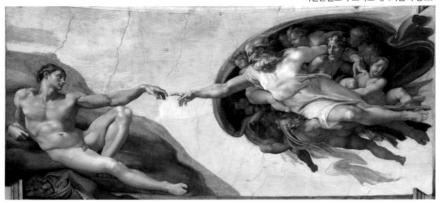

• 미켈란젤로 부오나로티, 〈아담의 창조〉

"대부분의 사람들에게는 목표가 너무 높아 달성하지 못할 위험보다는
목표가 너무 낮아 달성할 위험이 더 크다."
– 미켈란젤로 부오나로티

이탈리아 July

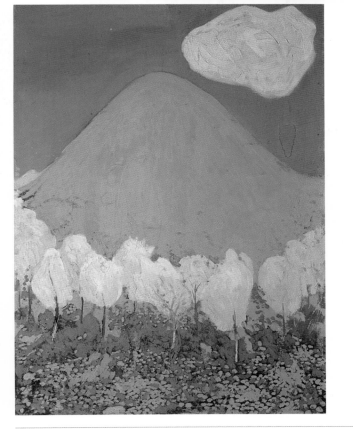

밝고 경쾌한 노란색에, 심리적으로 평온감을 주는 녹색이 순한 물처럼, 바람처럼 어우러진 그림입니다. 한없이 기운이 나지 않는 날이 그림을 보세요. 내면에 부드럽고 순한 힘이 차오르는 걸 느낄 수 있습니다.

스위스 | June | 11

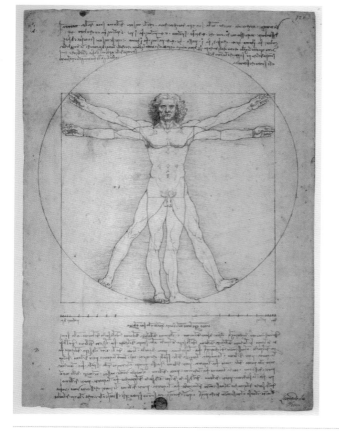

비트루비우스는 인간을 연구했고, 다빈치는 이 생각을 작품으로 옮겨 인체 비례도를 완성했습니다. 과학과 예술의 만남이죠.

이탈리아

July

19

초록의 푸르름 가운데 붉은색 꽃이 있네요.
보색 대비로 더 열정적으로 느껴지는 그림입니다.
오늘 하루 열정을 불태워볼까요?

스위스

June

12

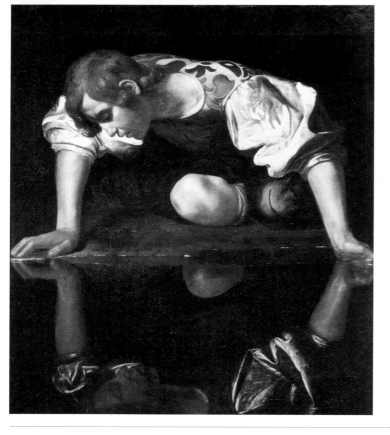

나를 사랑하기를. 그러나 너무 깊은 자기 연민에 빠지지 말기를.

이탈리아 | July

18

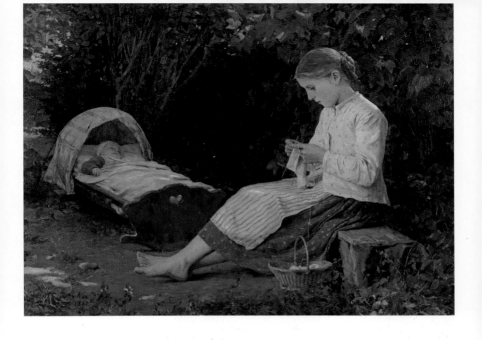

"오직 다른 누군가를 위해 산 인생만이 가치 있다."
- 알베르트 아인슈타인

스위스 | June | 13

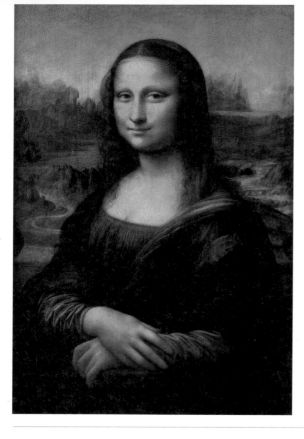

세계적인 모나리자의 미소처럼 우리도 미소 지어봐요.

이탈리아

July

17

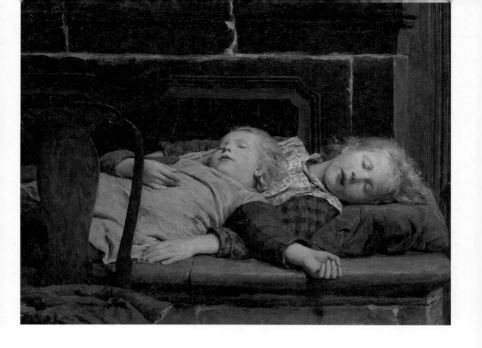

"최고의 시간은 오늘이며, 최고의 사람은 지금 당신과 함께 있는 사람입니다."
- 미셸 드 몽테뉴

스위스 | June

14

"키스는 마음을 빼앗는 가장 힘세고 위대한 도둑이다."

― 소크라테스

이탈리아 | July

16

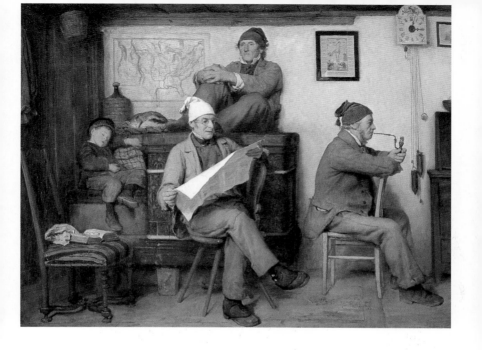

오늘 하루, 일에만 몰두하느라 지치지는 않았나요?
주변으로 시선을 돌려보세요.
기분 전환을 위한 작은 노력이 필요합니다.

스위스 | June

15

"여름은 하나의 꽃다발, 시들 줄 모르는 영원한 꽃다발이다. 왜냐하면 그것은 언제나 싱그러운 청춘을 상징하기 때문이다."

― 가스통 바슐라르

이탈리아 | July

15

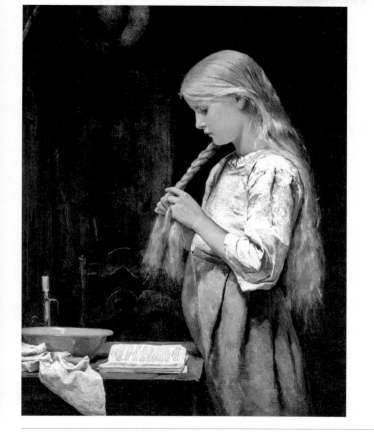

조용히 홀로 집중하고 싶을 때 이 그림을 보세요.

아이가 순수한 마음으로 편안하게 신체의 일부에 집중하는 모습의

이 그림은 휴식을 취하는 데 도움이 됩니다.

스위스

June

16

"어리석은 자는 멀리서 행복을 찾고,
현명한 자는 자신의 발치에서 행복을 키워간다."

- 제임스 오펜하임

이탈리아

July

14

중앙의 나무와 앞에 서 있는 사람까지,
위풍당당한 자태가 느껴집니다.
고개 숙이지 말고 당당하게 하루를 시작해보세요.

스위스 | June

17

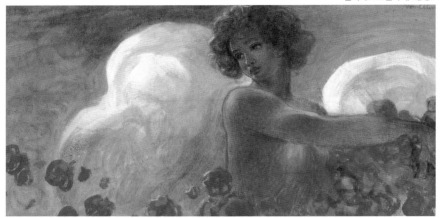

• 플리니오 노멜리니, 〈공상〉

공상은 현실 세계에서 실현되지 않은 것을 상상하는 일.
우리에게 새로운 창의력과 활기를 샘솟게 할지 몰라요.

이탈리아 July 13

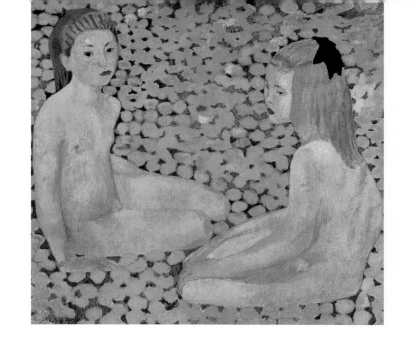

"친구란 무엇인가? 두 개의 몸에 깃든 하나의 영혼이다."
- 아리스토텔레스

스위스　　　　　　　　　June　　　　　　　　　18

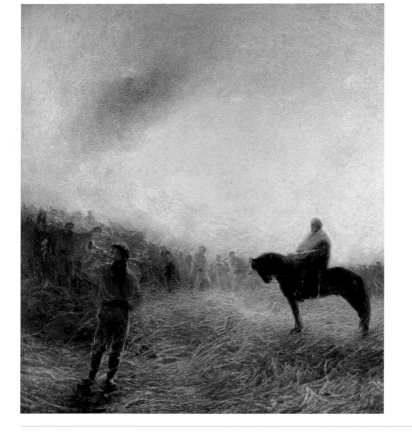

집중된 시선 속에서 엄숙한 분위기가 느껴지는 그림입니다.

리더의 무게란 바로 이런 것이겠죠.

이탈리아

July

12

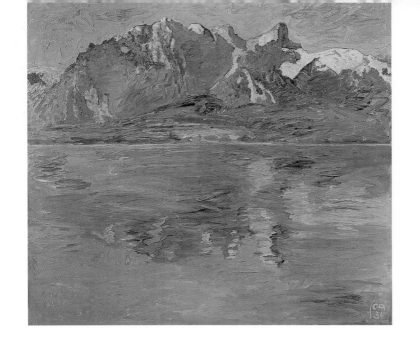

눈을 감고 이 그림처럼 산과 호수가 한눈에 내려다보이는
풍경을 상상해보세요.

스위스 | June

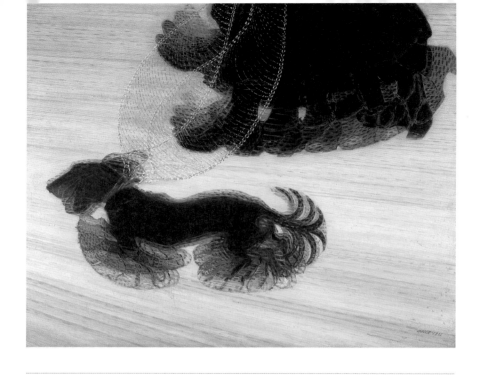

줄에 매인 개가 발을 다다닥 놀립니다.
하기 싫은 일로 스트레스를 받고 있는 내 마음을 대변해주는 것 같지 않나요?

이탈리아

July

11

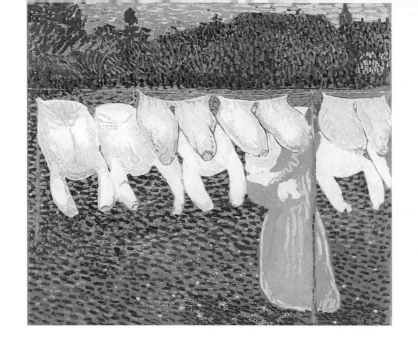

빨랫줄에 걸린 희고 깨끗한 빨랫감이 바람에 휘날립니다.
바람의 결 따라 청량함을 느낄 수 있는 그림이에요.

스위스 | June

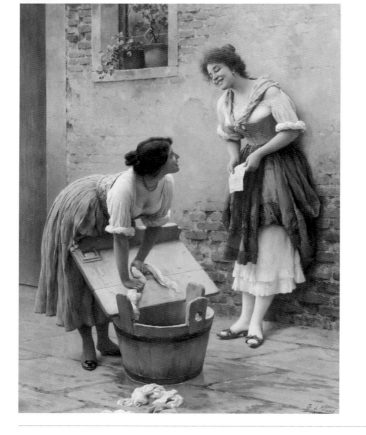

기쁨은 나눌수록 배가 되지요.

기쁜 소식을 함께 나눌 친구가 있나요?

이탈리아 | July

아이는 자기만의 목표물인 공을 주우러 가고 있네요.
오늘 당신의 목표는 무엇인가요?

스위스 | June

21

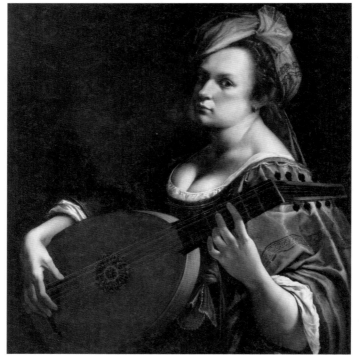

'아픔을 밖으로 꺼낼수록 자꾸 덧나기만 하는 게 아닌가요?' 그 반대입니다.
상처를 밖으로 꺼내고 말하면서 내면의 응어리지는 것을 발산할 수 있거든요.

이탈리아 | July

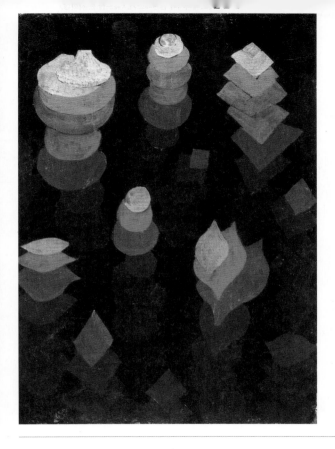

"우리를 조금 크게 만드는 데 걸리는 시간은 단 하루면 충분하다."

— 파울 클레

스위스 | June

22

가까워지고 싶은 사람이 있다면
함께할 수 있는 것을 찾아보세요.

이탈리아 | July

08

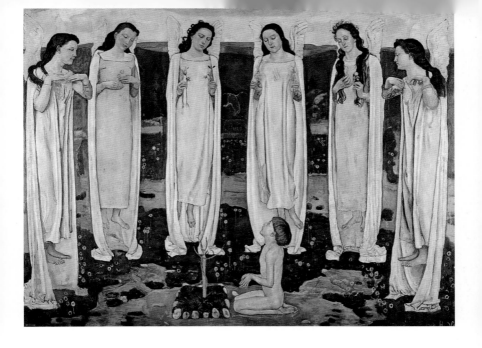

당신은 사랑받기 위해 태어난, 선택받은 사람입니다.

스위스 | June

23

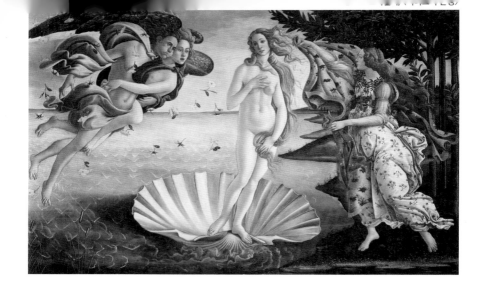

"사람은 살려고 태어나는 것이지 인생을 준비하려고 태어나는 것은 아니다.
인생 그 자체, 인생의 현상, 인생이 가져다준 선물은 숨이 막히도록 진지하다."
- 보리스 파스테르나크

이탈리아

July

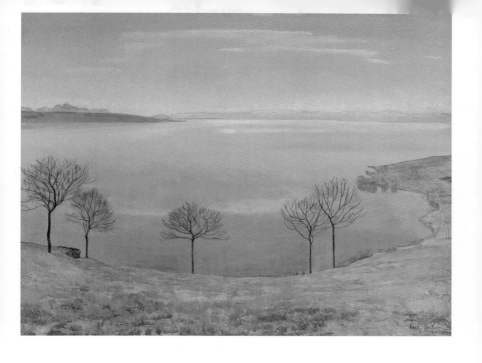

원형의 안정적인 호수는 차분하고 보호받는 마음을 갖게 합니다.

스위스 | June

24

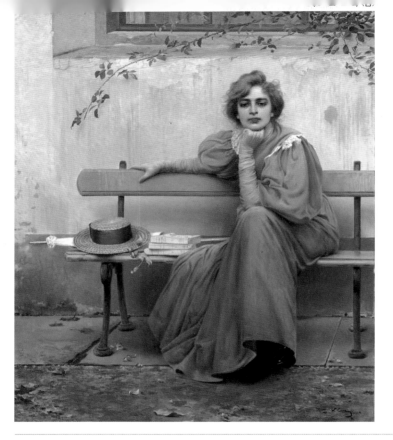

당당하게 앞을 직시하세요. 꿈을 향해 바라보면서요.

이탈리아

July

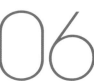

꿈이 좌절되더라도,
꿈이 늦게 찾아오더라도
인내하며 준비하기로 해요.

스위스 | June

25

작별은 또 다른 출발을 예견합니다.

이제 새로운 날들을 시작해보세요.

이탈리아 　　　　　July

05

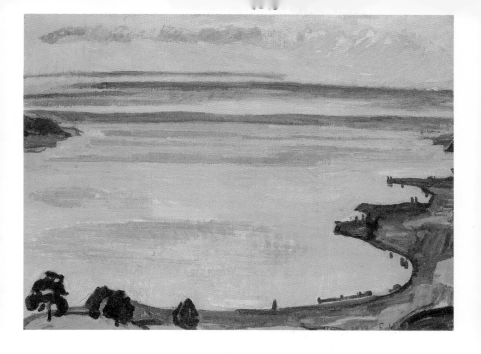

노란색과 보라색이 어우러져 신비로운 느낌이 드는 석양입니다.
석양의 아름다움을 눈을 감고 느껴보세요.

스위스 June

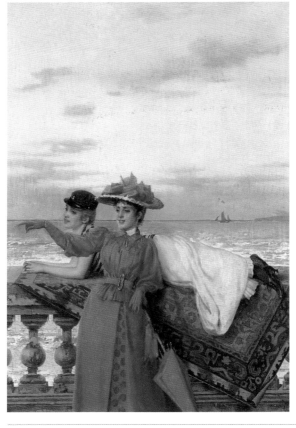

넓게 펼쳐진 저 바다처럼
꿈도 크고 넓게 갖길 바랍니다.

이탈리아　　　　　　July

04

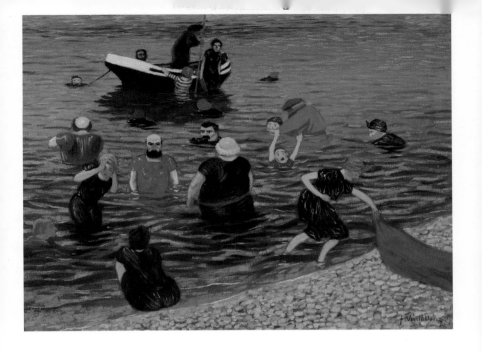

초록빛 물속에서 옷을 다 입고 하는 수영이라니,
그들에겐 어떤 사정이 있는 걸까요?

스위스 | June

27

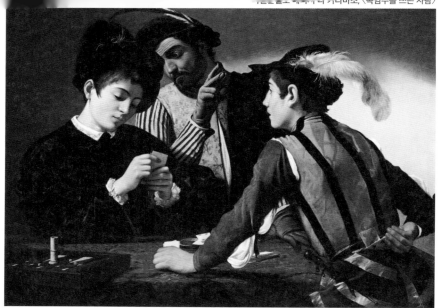

도박을 다루고 있으면서도 아무렇지 않은 태연자약함과 능청을 떠는 그림!
돈을 과하게 신봉하고 또 그 무게로부터 스트레스를 받는 이들에게
새로운 자극이 되어줄 것입니다.

이탈리아 | July

오늘 하루는 나 자신을 온전히 사랑하기.

스위스 | June

28

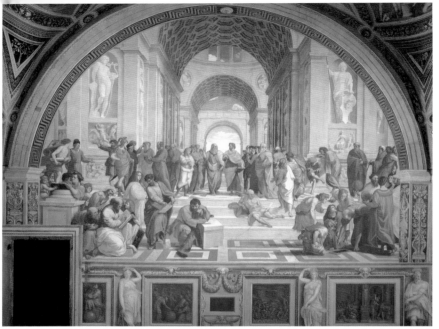

플라톤, 아리스토텔레스, 소크라테스, 피타고라스,
헤라클레이토스, 디오게네스, 유클리드, 이 그림의 작가인 라파엘로까지.
아테네 학당 등장인물들을 찾아보세요.

이탈리아

July

• 펠릭스 발로통, 〈옥수수밭〉

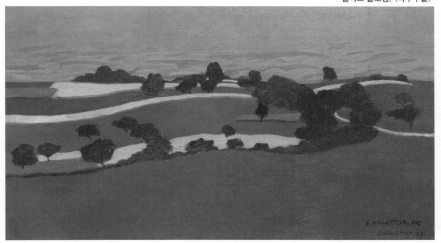

"내가 있는 곳이 낙원이라."
- 볼테르

스위스 | June

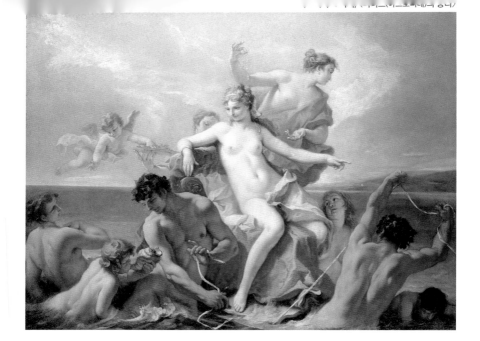

"무력은 모든 것을 정복하지만, 그 승리는 오래가지 못한다."
- 에이브러햄 링컨

이탈리아 | July

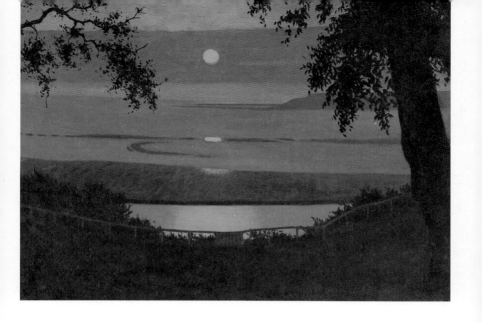

해 지는 배경이 이토록 아름답고 황홀할 수 있다니.
우리의 저물어가는 하루도, 인생도, 분명 아름다울 거예요.

스위스 | June

30

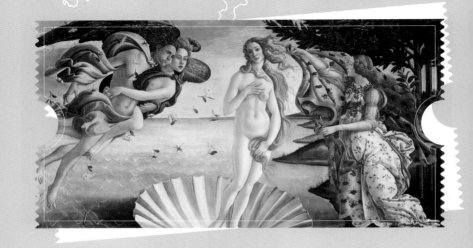

산드로 보티첼리가 있는
이탈리아

자신을 사랑하고 자신을 허락하라. 그리고 항상 자신을 믿어라.

– 마이아 앤절로